俄罗斯列宾美术学院新生代油画家作品精选系列

康斯坦丁·格拉乔夫
Константин Грачев

叶卡捷琳娜·格拉乔娃
Екатерина Грачева

主编　李富军

清华大学出版社
北　京

内容简介

　　俄罗斯巡回画派和苏联油画家的作品对于多数中国艺术家和美术爱好者来讲是非常熟悉的。苏联解体后，涌现出来的杰出油画家近几年在我国以"新生代"为名有不同程度的介绍，但这一群体大都已经五十岁以上了。那么，今天的俄罗斯油画界学院体系下的现实主义风格的真正新生代、三十岁左右的年轻画家的艺术面貌和作品风格又是怎样的呢？本系列书的编写正是为了回答这一问题。

　　格拉乔夫夫妇同是俄罗斯列宾美术学院油画系梅尔尼科夫工作室的毕业生，共同的生活经历使他们感兴趣的对象有相同之处，但所描绘事物的风格却各有千秋。

图书在版编目（CIP）数据

俄罗斯列宾美术学院新生代油画家作品精选系列．康斯坦丁·格拉乔夫.叶卡捷琳娜·格拉乔娃：汉、俄/李富军主编．——北京：清华大学出版社，2010.6
ISBN 978-7-302-23027-4

Ⅰ.①俄…　Ⅱ.①李…　Ⅲ.①油画－作品集－俄罗斯－现代　Ⅳ.①J233

中国版本图书馆CIP数据核字（2010）第111795号

责任编辑：甘　莉
装帧设计：姚　鑫　辛卡耶夫斯卡娅
责任校对：王荣静
责任印制：孟凡玉
出版发行：清华大学出版社
地　　　址：北京清华大学学研大厦A座　　http://www.tup.com.cn
邮　　编：100084
社 总 机：010-62770175
邮　　购：010-62786544
投稿与读者服务：010-62776969，c-service@tup.tsinghua.edu.cn
质量反馈：010-62772015，zhiliang@tup.tsinghua.edu.cn
印 装 者：北京天成印务有限责任公司
经　　销：全国新华书店
开　　本：260×370
印　　张：11.25
字　　数：240千字
版　　次：2010年6月第1版
印　　次：2010年6月第1次印刷
印　　数：1～4000
定　　价：66.00元

产品编号：037245-01

前言

公元二〇〇九年岁末的严寒导致渤海结冰严重，甚至成为自然灾害。然而，处于亚欧大陆另一端的波罗的海，却是年年结冰。临近涅瓦河入海口的这块水域在寒冬季节变为一片极限运动的"大陆"，成为年轻人飙车玩飘移的免费专业车场。温度并不是波罗的海年年结冰的罪魁祸首，其主要原因在于这片内海是世界上盐度最低的海域，而盐度低既有波罗的海形成时间短的原因，更因为它源源不断地大量接纳着包括涅瓦河在内的250条河流淡水的不断注入。

波罗的海因此不同于这个星球上任何一个其他的海域。在这一点上，俄罗斯油画艺术同它的地位非常相似。

三百年前，俄罗斯从欧洲引入古典油画艺术，在不断的本土化过程中形成俄罗斯现实主义特色的油画风格后，它的独特面貌就再也没有同其他地域或时代的艺术雷同过。俄罗斯民族强悍的性格是导致它不愿接受外来文化入侵的原因之一，就像波罗的海与外海的通道浅而窄，盐度高的海水不易进入一样。另一个重要原因则是，俄罗斯文化的强大生命力就像涅瓦河的水流源源不断地影响着波罗的海的盐度一样，一刻不停地阻止着俄罗斯当代主流油画艺术的西方化。

当巡回画派、社会主义现实主义这些风格流派成为俄罗斯艺术史的一部分，列宾、苏里科夫、列维坦、谢罗夫、莫依谢延科这些艺术大师的名字和作品耳熟能详之后，在世的梅尔尼科夫的作品在我国得到大力推介，年轻一代被介绍到中国的现实主义油画家们，像卡留塔、巴戈香、萨弗库耶夫、斯克拉良科等，这些曾被称为俄罗斯新生代画家的群体也都到了五十岁上下，基本确立了成熟的个人艺术风格。那么现在，最年轻的油画家群体的面貌又是怎样的呢？

在这个系列中我向大家介绍的画家，年龄大都在三十岁左右，毕业于艺术院校后进入个人独立创作阶段时间不久，是个人艺术创作风格的探索和确立阶段。

随着苏联的解体，社会制度、经济体制的巨大变化加上西方现代艺术理念的冲击，新生代俄罗斯现实主义画家在对俄罗斯现实主义优良传统继承的同时，在绘画题材和技法上发生了很多改变，远离了巡回画派的批判现实主义题材，不再热衷于社会主义现实主义题材，回归真实的自然，注意力更多地投向普罗大众身边的生活，作品更具浓厚的人文气息和人性关怀。技法上进行大胆的创新；绘画语言更注重画家自己鲜明的个性，呈现了多元化的趋势。没有改变的是，他们和前辈一样，从未放弃对真善美的追求。在西方当代艺术思潮的冲击下，新生代的画家依然坚守着现实主义原则的底线，他们对于现实主义旗帜的维护出自于真诚热爱生命的内心世界。生活、爱情、命运、体验、生存状态及民族的历史在作品中得到关注，同时以很大的探索勇气和创新精神，创作出具有时代特征和当代审美情趣的艺术作品。他们的作品里既保持了现实主义画派的本质特征，又很好地汲取了其他艺术的有益成分，反映在他们极具个性的生活视角，对传统的永恒的生活主题赋予新的精神内涵和极富创造性的表达方式上，深厚的造型功力和讲究的构图的完美结合，富有个人特色的主观色彩运用，使人耳目一新。

新生代画家的这种转变极大地拓展了现实主义艺术的发展空间。这也恰恰说明，"现实主义"从来就不是一个一成不变的概念。现实是动态变化的，针对

不同的问题，现实主义给出的解释当然是不一样的，即使俄罗斯的艺术理论界对现实主义的含义也存在分歧。记得在我的博士论文答辩会上，在古希腊雕塑和秦兵马俑的比较环节中，因为争论兵马俑是否属于现实主义风格的问题，答辩委员会的权威艺术理论家遽然分作两派各表立场。争论的原因源于"现实主义"这一术语一般在两种意义上被人们使用：一种是泛指"艺术对自然的忠诚"的广义的现实主义概念，源于西方最古老的文学理论，即古希腊人那种"艺术乃自然的直接复现或对自然的模仿"的朴素观念，在人类艺术史中已经出现两千多年；另一种狭义的现实主义概念即十九世纪的现实主义运动。然而，我们今天给大家介绍的这几位有代表性的俄罗斯新生代油画家的现实主义风格不属于以上任何一种。十九世纪现实主义运动的主要特征之一是其批判性，这一点不容易套在当代俄罗斯油画头上，容易让人误解的是现实主义等同于第一种意义上"艺术乃自然的直接复现或对自然的模仿"，这种理解的极端就是超写实主义或者叫照相写实主义。而俄罗斯主流艺术观念中提倡的现实主义恰恰是最反对在作品中没有"我"的超写实主义的。正像迪朗蒂所说："这个可怕的术语'现实主义'是它所代表的流派的颠覆者。说'现实主义'派是荒谬的，因为现实主义表示关于个人性的坦率而完美的表达；成规、模仿以及任何流派正是它所反对的东西。"作品的逼真性或与对象的酷似程度不是判断作品成功与否的标准。

看看这些年轻画家的画，就很容易明白，得到一张作品的路径是：自然－画家的心－画布，而不是直接地自然－画布。属于自然的题材无所不包：下诺夫哥罗德百年老街旁的商户、邻家女孩、夏季青草的芬芳、梦境、童年记忆和每一个感动你的时刻，透过画家的心，便不再是自然中物理意义的样子，但比自然中的更相似，更有说服力，更有意味，成为艺术家的情绪表达和立体描述。因为你不但从作品中看到形象，还能感到冷暖，嗅出味道，尝出酸甜，听到旋律，觉到触摸，调动全身的每个器官，接受震撼和愉悦。这是因为画布上的形象是艺术家对自然的感性认识的再现，所以同一个苹果在不同的画家的画布上呈现出的味道是不一样的。这是一种文学上的诗意表达，而不是用来记录事件的纪实报告——超写实主义。画家不同的个性风格也由此鲜明。尽管梳理这些有代表意义的俄罗斯年轻一代画家的个性风格和时代特色有严肃的理论意义，但当我们欣赏他们的作品时，却很容易情绪放松，愉悦地享受那静谧湖水蓝色的清凉、舞女飘动裙摆上红色的热烈、林中小屋灰色乡愁的苦涩、疆场厮杀中褐色盔甲的荡气回肠……

能在短时间内将这些优秀的俄罗斯新生代油画家的作品汇集起来让大家欣赏，没有圣彼得堡中国中心的徐超先生的组稿和翻译是办不到的。尽管我和这些画家中的大部分人几乎都同期在列宾美术学院学习过，但现在彼此间遥远的地理上的距离让组织这一系列书稿的工作变得繁杂，因此对所有为编辑此系列书提供帮助的人们表示感谢！

李富军 二〇一〇年四月于清华园

Константин Грачев относится к тем счастливым натурам, кто способен сохранять неустанное стремление к поиску новых идей и творческих открытий. На всероссийских и международных художественных выставках зрителям запоминаются его талантливые работы: они обращают на себя внимание наличием оргинальной композиционной идеи и гармоничностью колористического строя. Уникальность окружающего мира во все времена привлекала внимание художников, в ней они черпали свое вдохновение. Канстантив Грачев не стал исключением. Все увиденное яркими образами сохраняется в его «творческой памяти». Вглядываясь в ускользающую красоту «забытых вещей», в образы купеческих домов нижегородских улочек уходящего столетия тихая красота среднерусской полосы, зритель всегда испытывает чувство «ностальгии». Сложный эмоциональный мир человека, его тревоги и радости, мечты о будущем, поиск себя – все это мы видим в протретах друзей и близких Константина. Важность исторического наследия, интерес к героическим личностям являются основной для его сюжетных картин и фактурных натюрмортов. Высокая работоспособность Константина Грачева и желание учиться позволили последовательно сформировать совй художественный язык, основанный на лучших традициях русской академической школы, носителем и продолжателем которых является его учитель, Андрей Андреевич Мыльников.

Искусствовед Мария Васильева

康斯坦丁·格拉乔夫一直孜孜不倦地在鲜活的绘画对象中发掘新思路和新发现，他的优秀作品在全俄以及国际画展中给观众留下了深刻印象：独特的构图理念和色调关系协调。自然界尤其是四季对画家们有独特的吸引力，并从中获得灵感，康斯坦丁·格拉乔夫也不例外，所有能被观察到的鲜明形象都封存在他的创作记忆中。他以独特的视角去观察，诸如：被遗忘事物的瞬间美、下诺夫哥罗德百年老街旁的商户、风景，俄罗斯中部宁谧的美景等等，总是能让观众体会到一种思乡情怀。在康斯坦丁·格拉乔夫亲人和朋友为主体的肖像画作品中，呈现出人物丰富的表情世界，烦恼与喜悦，对未来的憧憬以及自我找寻。对历史遗产的重视和对英雄人格的兴趣是他场景作品和静物作品的基础。高超精湛的艺术表现力和强烈的学习愿望使他以传统学院派为基础，并以自己的授业恩师梅尔尼科夫教授为榜样不断地探索自己的艺术目标。

艺术理论家　玛丽亚·瓦西里耶娃

Грачев Константин Вячеславович

Выставки:

1996 - Всероссийская выставка "Художники России – Нижегородской ярмарке". Нижний Новгород.

1998 - Региональная выставка "Большая Волга". Нижний Новгород.

2003 - "Пастель в Российской академии художеств. Прошлое и настоящее". Научно-исследовательский музей Российской академии художеств.

2003 - Выставка троих художников. Итальянский зал Российской академии художеств. Санкт-Петербург.

2003 - "Русский натюрморт и интерьер 19-20 веков. Между природой и историей". Нижегородский государственный художественный музей. Нижний Новгород.

2004 - "First visit". Королевская Академия искусств. Стокгольм.

2004, 2005, 2006 - "Осенняя выставка". Выставочный зал Санкт-Петербургского союза художников России.

2004 - "Русский пейзаж. Между природой и историей". Нижегородский государственный художественный музей. Нижний Новгород.

2005 - "Наследники Великого искусства". Всероссийская выставка лучших дипломных работ. Москва. Выставочный зал Российской академии художеств.

2005 - II Всероссийский конкурс-выставка молодых художников имени П. Третьякова. Государственная Третьяковская галерея. Москва.

2005 - "Под Знаменем Единым". Посвящена событиям 1612 года. Нижний Новгород.

2006 - "Весенняя выставка произведений педагогов Академии художеств". Научно-исследовательский музей Российской академии художеств.

2006 - III Всероссийский конкурс-выставка молодых художников имени П. Третьякова. Москва. Государственная Третьяковская галерея.

2006 - "Образ Родины". III Всероссийская художественная выставка пейзажной живописи. Вологда.

2006 - "Слава Отечества". Нижегородский государственный художественный музей. Нижний Новгород.

2006 - "Художники России" (совместно с Е.Грачевой). ФГУ Государственный Комплекс "Дворец Конгрессов". Константиновский Дворец. Стрельна.

2007 - "Русское в русском искусстве". Нижегородский государственный художественный музей. Нижний Новгород.

2007 - "Весенняя выставка преподавателей Академии художеств".Научно-исследовательский музей Российской Академии художеств.

2007 - Всероссийская художественная выставка "Молодые художники России". ЦДХ, Москва.

2007 - "Единение" . Региональная художественная выставка . Нижегородский государственный художественный музей. Нижний Новгород.

2007 - 4 Всероссийский конкурс-выставка молодых художников имени П. Третьякова. Москва. Государственная Третьяковская галерея.

2007 - "Академическая школа" Новый манеж. Москва.

2007 - "Художники Петербурга" (Совместно с Е.Грачевой) Российский Культурный Центр Будапешт.Венгрия.

2008 - "Андреевский Флаг" Художественный Музей им. Крошицкого Севастополь .Украина.

2008 - "Отечество" Всероссийская художественная выставка .ЦДХ Москва 50 лет СХ России

2008 - "Mane artist north east exhibition" Сеул. Корея.

2008 - "Юбилейная Весенняя выставка преподавателей Академии Художеств" к 250 -летию РАХ. Научно-исследовательский музей РАХ.

2008 - "75 лет союзу художников Санкт-Петербурга" Центральный Выставочный Зал Манеж.Санкт-петербург.

2008 - "Выставка преподавателей Академии Художеств" Национальный мемориальный зал Сунь Ят-Сена Тайпей Тайвань.

2009 - "РОССИЯ-11" Всероссийская художественная выставка.ЦДХ Москва.

康斯坦丁·格拉乔夫

参加画展

1996 年：全俄画展"俄罗斯艺术家——下诺夫哥罗德展销会"，下诺夫哥罗德。

1998 年：地区画展"大伏尔加河"，下诺夫哥罗德。

2003 年："俄罗斯艺术科学院色粉作品展，它的过去和现在"，俄罗斯艺术科学院科研博物馆。

2003 年：列宾美术学院在意大利展厅举办的"三人画展"，圣彼得堡。

2003 年："19–20 世纪俄罗斯静物和室内装饰展，历史与自然"下诺夫哥罗德国立艺术博物馆。

2004 年："First visit"画展，瑞典皇家美术学院，斯德哥尔摩。

2004、2005、2006 年："秋季画展"。俄罗斯圣彼得堡画家协会展厅。

2004 年："俄罗斯风景、历史与自然"，下诺夫哥罗德国立艺术博物馆。

2005 年："伟大艺术的继承者"全俄优秀毕业作品展，俄罗斯艺术科学院博物馆展厅，莫斯科。

2005 年："第二届特列奇亚科夫全俄青年艺术家作品竞赛展"，国家特列奇亚科夫画廊，莫斯科。

2005 年：纪念 1612 年事件"统一科学"画展，下诺夫哥罗德。

2006 年："列宾美术学院教师春季创作作品展"，俄罗斯艺术科学院博物馆。

2006 年："第三届特列奇亚科夫全俄青年艺术家作品竞赛展"，国家特列奇亚科夫画廊，莫斯科。

2006 年：第三届全俄油画风景作品展"祖国形象"，沃洛格达。

2006 年："祖国光荣"画展，下诺夫哥罗德国家博物馆。

2006 年："俄罗斯艺术家画展"（同 E．格拉乔娃），国家会议中心，康斯坦丁宫，斯特列纳。

2007 年："俄罗斯在俄罗斯艺术的体现"画展，下诺夫哥罗德国家艺术博物馆。

2007 年："列宾美术学院教师春季画展"，俄罗斯艺术科学院科研博物馆。

2007 年：全俄艺术展"俄罗斯青年画家"，中央画家之家，莫斯科。

2007 年：地区艺术展"团结"，下诺夫哥罗德国家艺术博物馆。

2007 年："第四届特列奇亚科夫全俄青年艺术家作品竞赛展"，国家特列奇亚科夫画廊，莫斯科。

2007 年："学院派画展"，新马聂施，莫斯科。

2007 年："彼得堡艺术家画展"（同 E．格拉乔娃），俄罗斯文化中心，匈牙利，布达佩斯。

2008 年："圣安德烈旗"画展，克洛什次斯基艺术博物馆，乌克兰，塞瓦斯托波尔。

2008 年：全俄纪念俄罗斯画家协会 50 周年"祖国"主题画展，中央画家之家，莫斯科。

2008 年："Mane artist north east exhibition"画展，韩国首尔。

2008 年："World Artist Festival"画展，韩国首尔。

2008 年："纪念俄罗斯艺术科学院 250 周年列宾美术学院教师作品春季展"，俄罗斯艺术科学院科研博物馆。

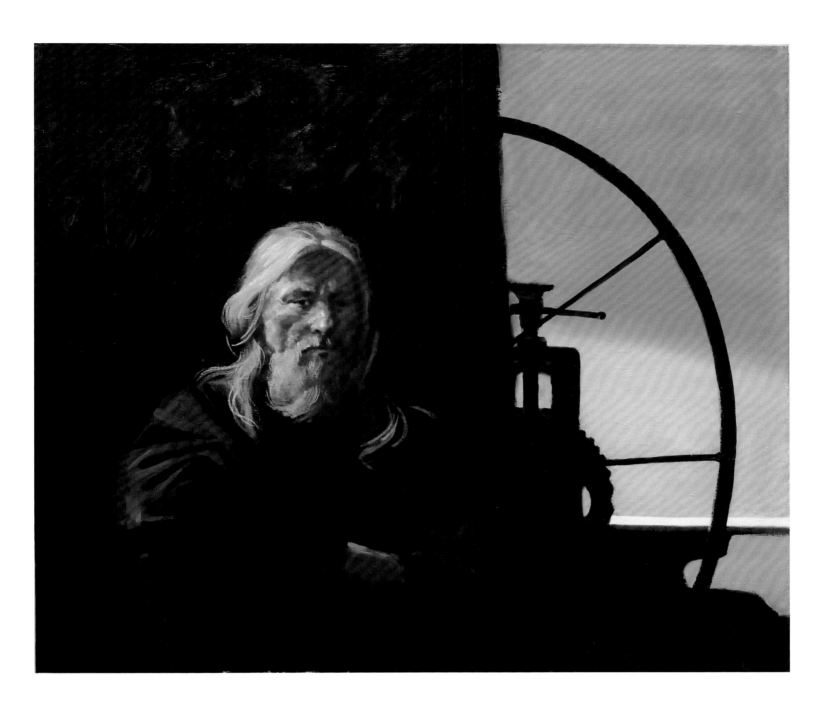

Мастер, 100×115cm, холст, масло, 2006г.
大师，100×115cm，麻布，油彩，2006 年

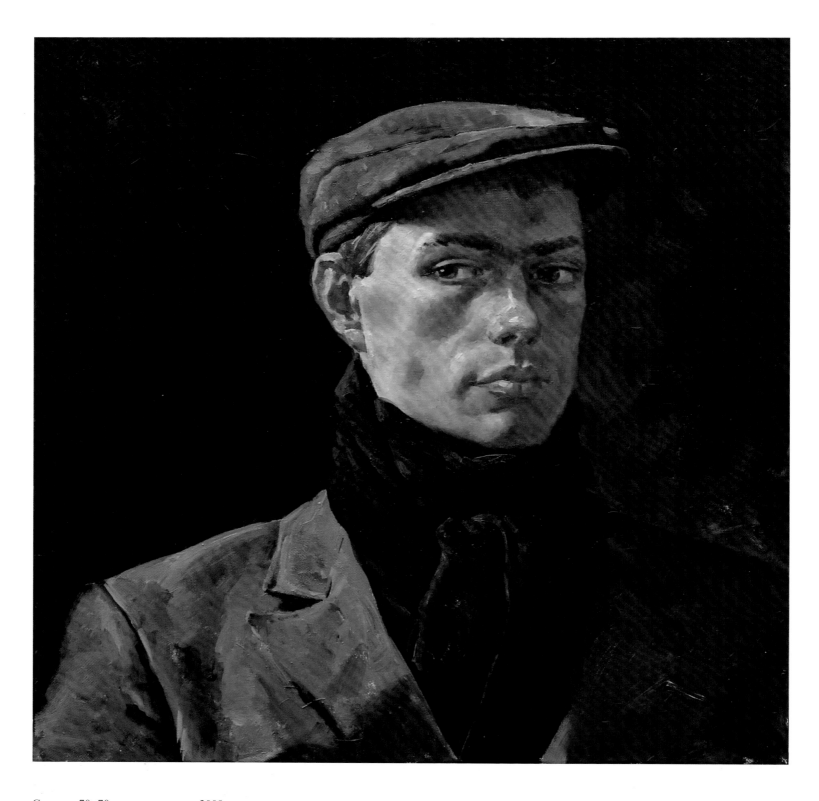

Студент, 70×70cm, холст, масло, 2009г.
大学生，70×70cm，麻布，油彩，2009 年

Портрет любимого человека, 85×95cm, холст, масло, 2004г.
爱人画像，85×95cm，麻布，油彩，2004 年

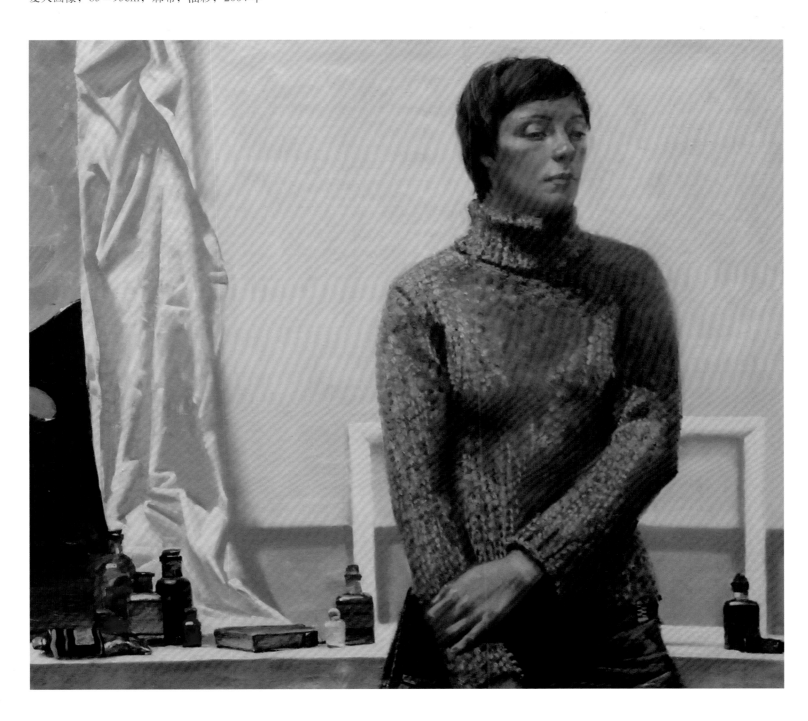

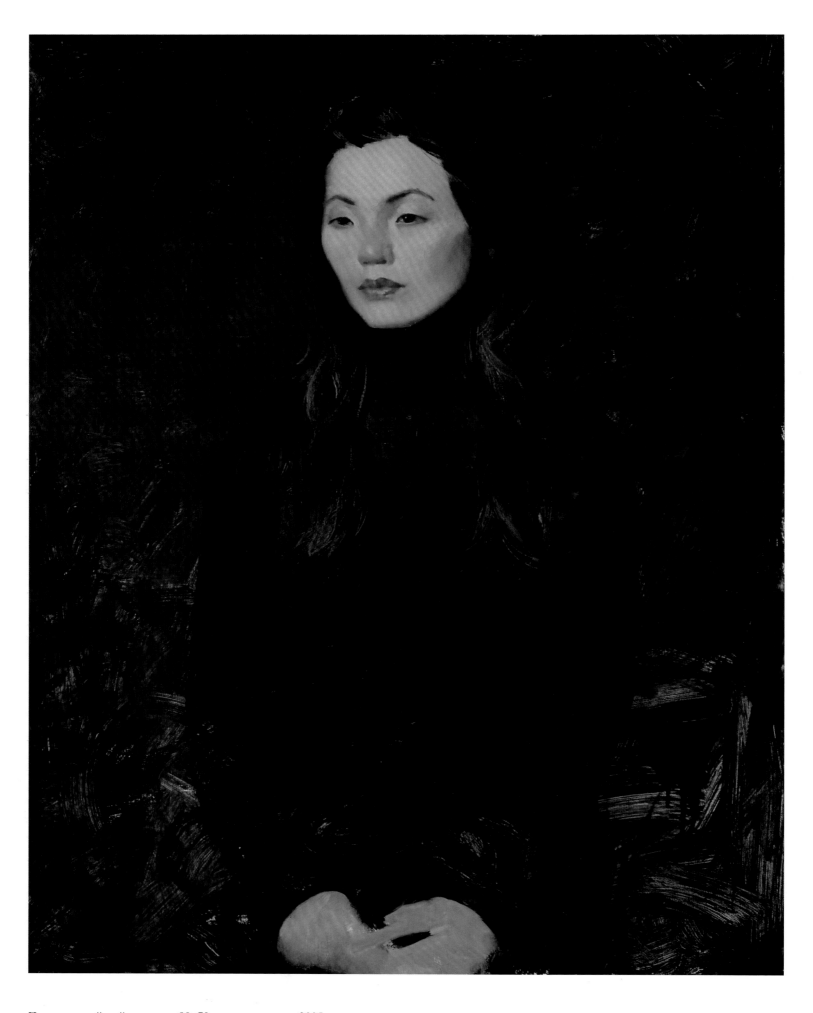

Портрет корейской девушки, 90×70cm, холст, масло, 2005г.
韩国姑娘画像，90×70cm，麻布，油彩，2005 年

В мастерской, 141×116cm, холст, масло, 2007г.
在画室，141×116cm，麻布，油彩，2007 年

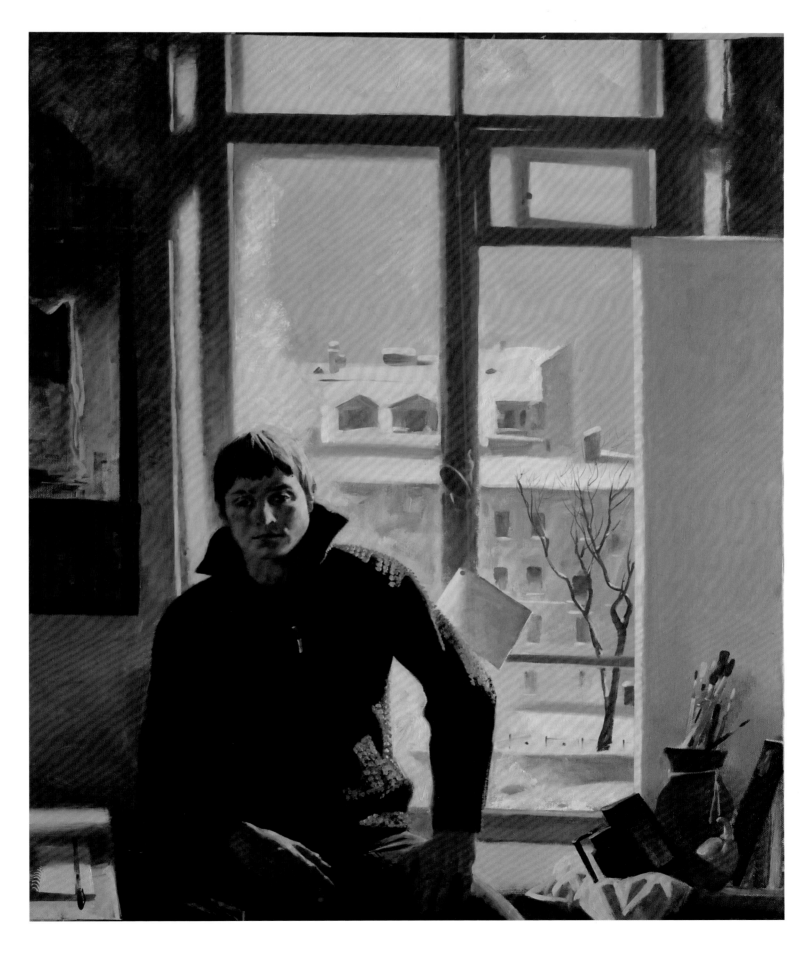

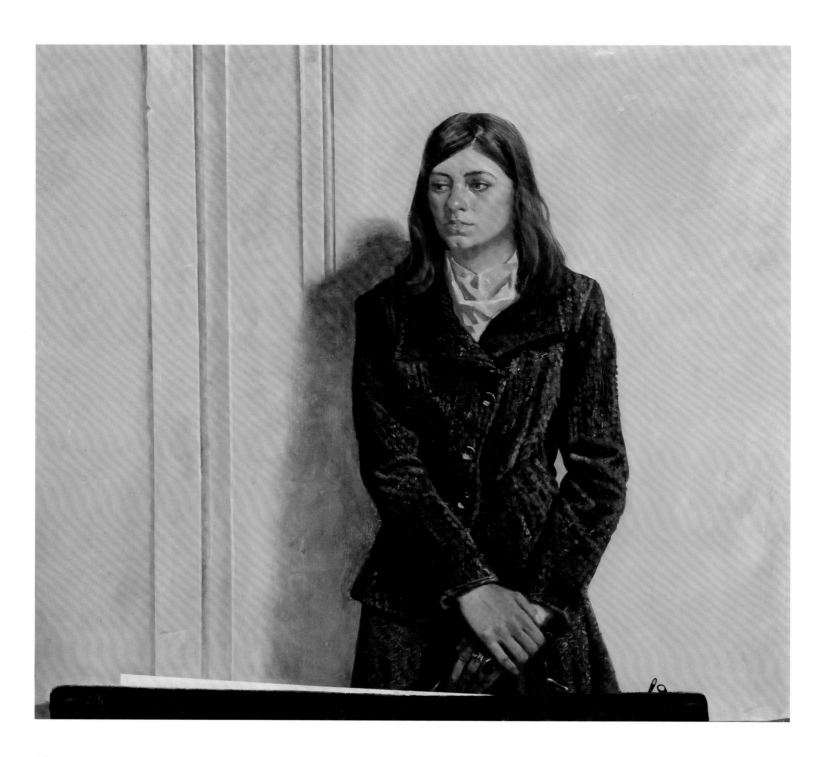

Абитуриентка, 110×120cm, холст, масло, 2007г.
女高中生，110×120cm，麻布，油彩，2007 年

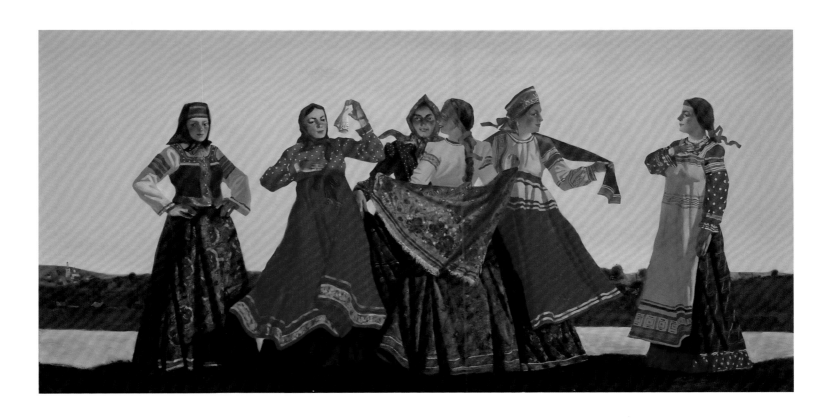

Танец, 80×160cm, холст, масло, 2007г.
舞蹈，80×160cm，麻布，油彩，2007 年

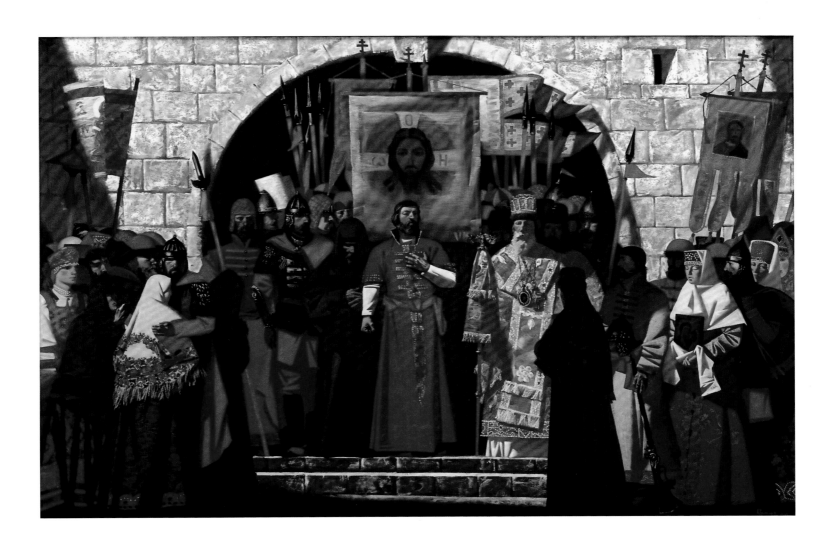

Нижегородское ополчение (дипломная работа), 200×300cm, холст, масло, 2004г.
下诺夫哥罗德民兵（毕业创作），200×300cm，麻布，油彩，2004 年

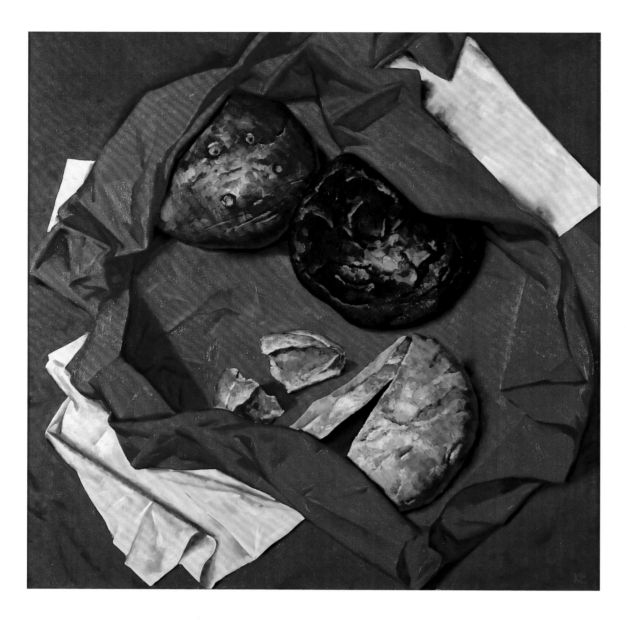

Три хлеба, 145×145cm,
холст, масло, 2009г.
三个面包，145×150cm，
麻布，油彩，2009 年

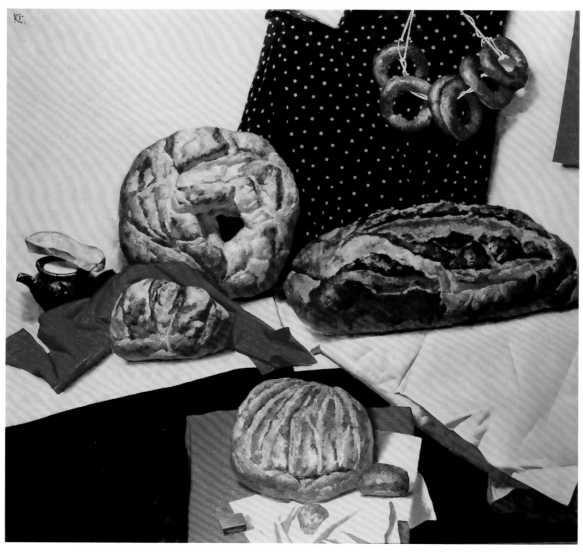

Белый хлеб, 145×150cm,
холст, масло, 2009г.
白面包，145×150cm，
麻布，油彩，2009 年

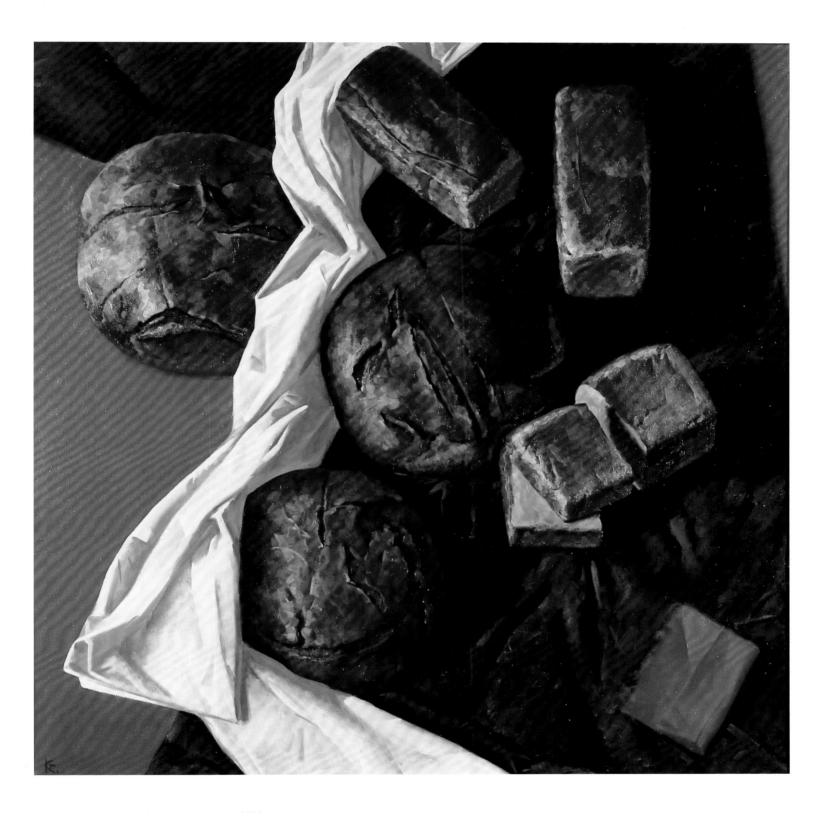

Черный хлеб, 150×150cm, холст, масло, 2009г.
黑面包，150×150cm，麻布，油彩，2009 年

Победа, 140×100cm, холст, масло, 2010г.
胜利，140×100cm，麻布，油彩，2010 年

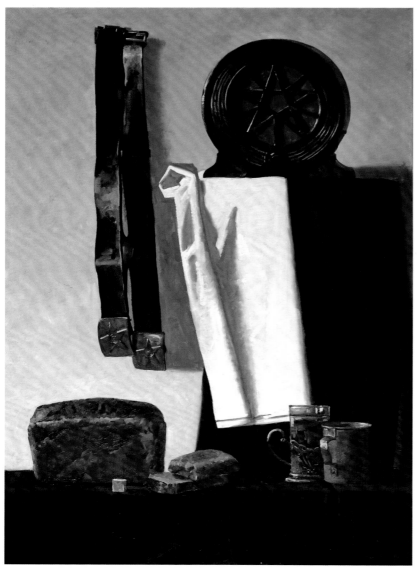

Говорит Москва, 140×100cm, холст, масло, 2010г.
莫斯科的诉说，140×100cm，麻布，油彩，2010 年

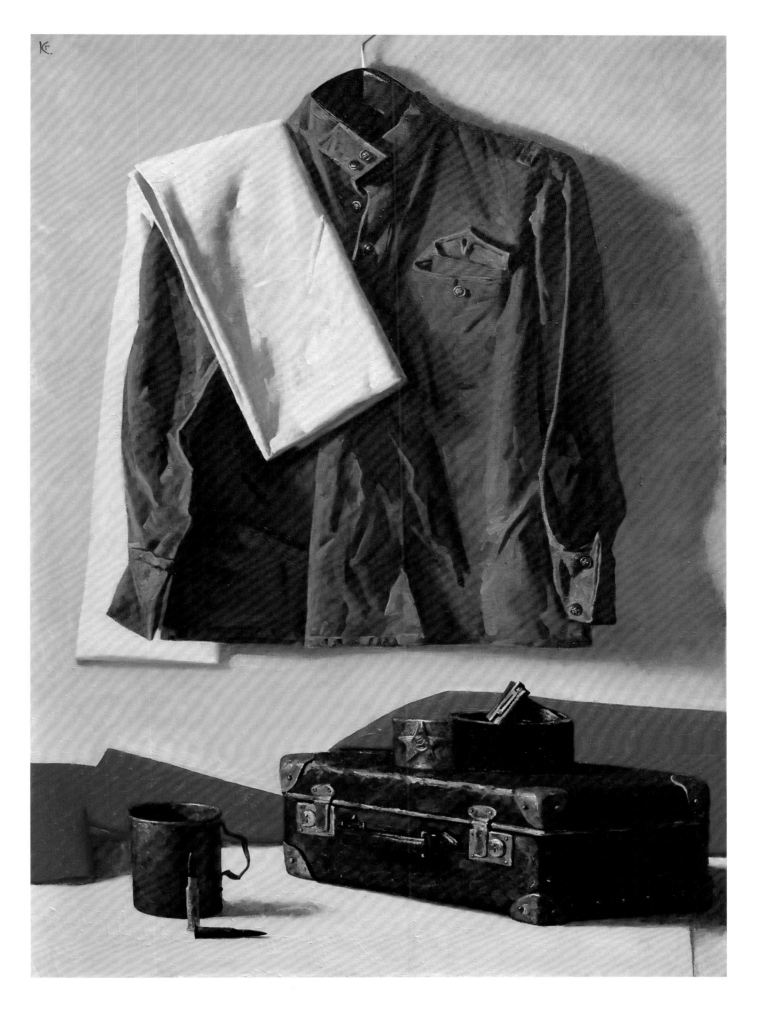

Возвращение, 140×100cm, холст, масло, 2010г.

战争归来，140×100cm，麻布，油彩，2010 年

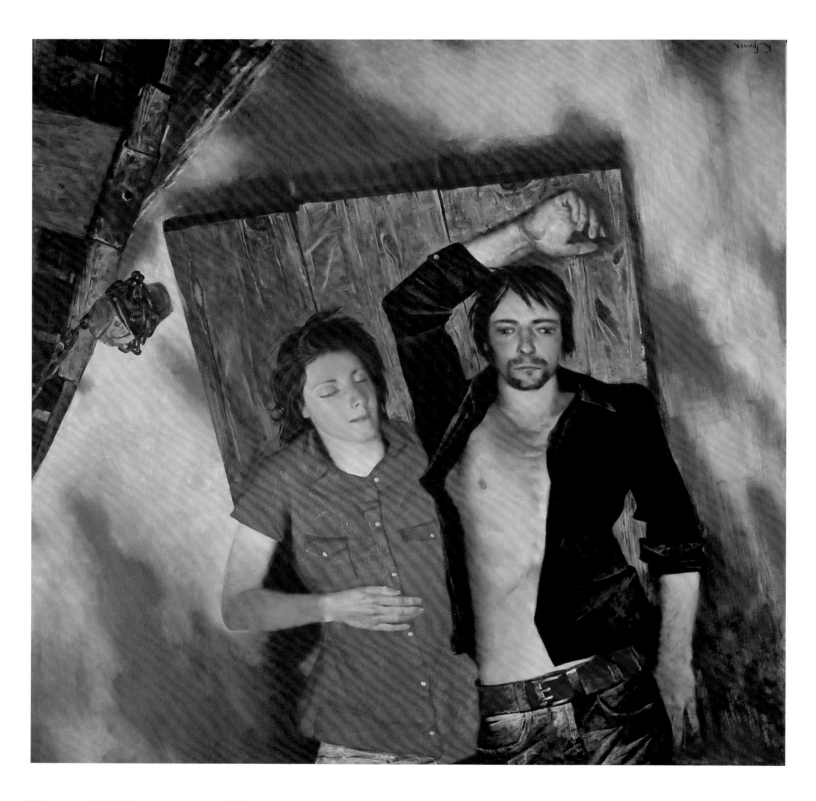

Мечтатели, 160×160cm, холст, масло, 2010г.
幻想家们，160×160cm，麻布，油彩，2010 年

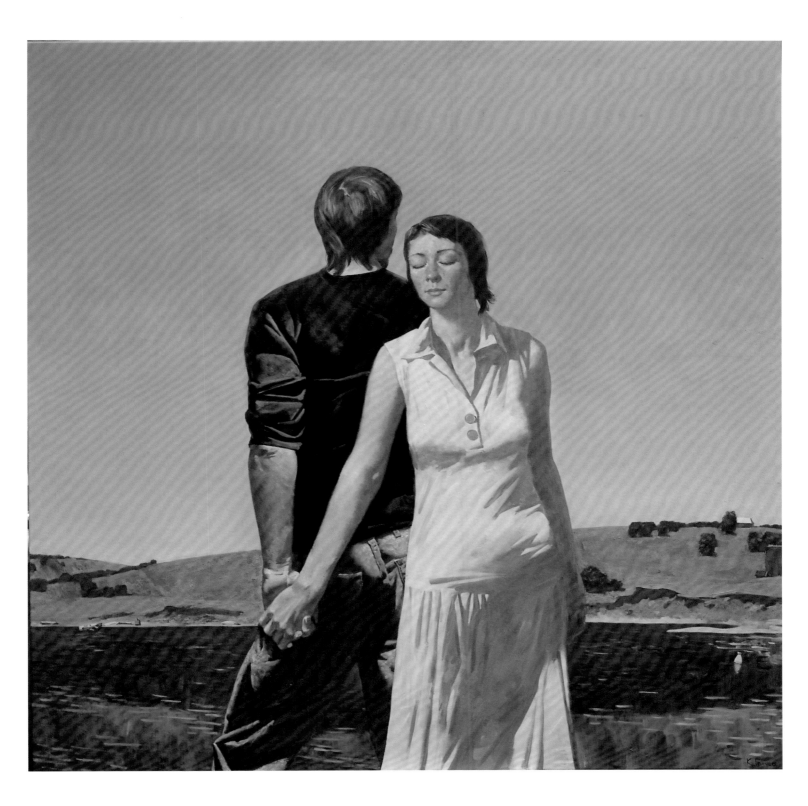

Юность, 160×160cm, холст, масло, 2008г.
青年，160×160cm，麻布，油彩，2008 年

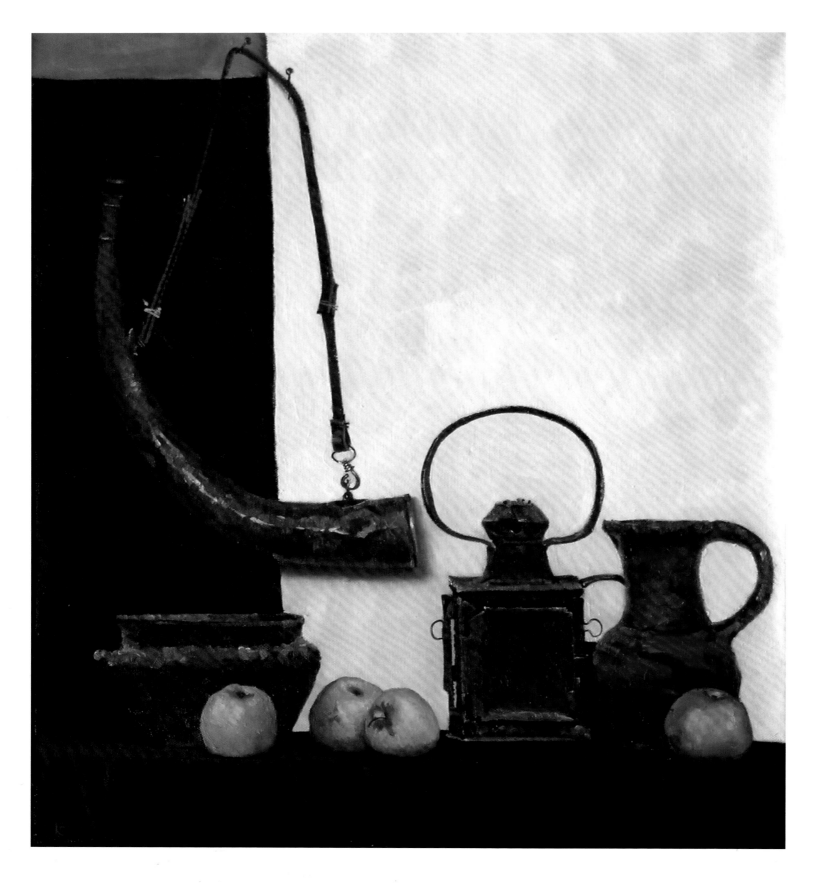

Натюрморт с яблоками, 85×95cm, холст, масло, 2003г.
有苹果的静物，85×95cm，麻布，油彩，2003 年

Яблоки и самовар, 70×80cm, холст, масло, 2009г.
苹果和茶炊，70×80cm，麻布，油彩，2009 年

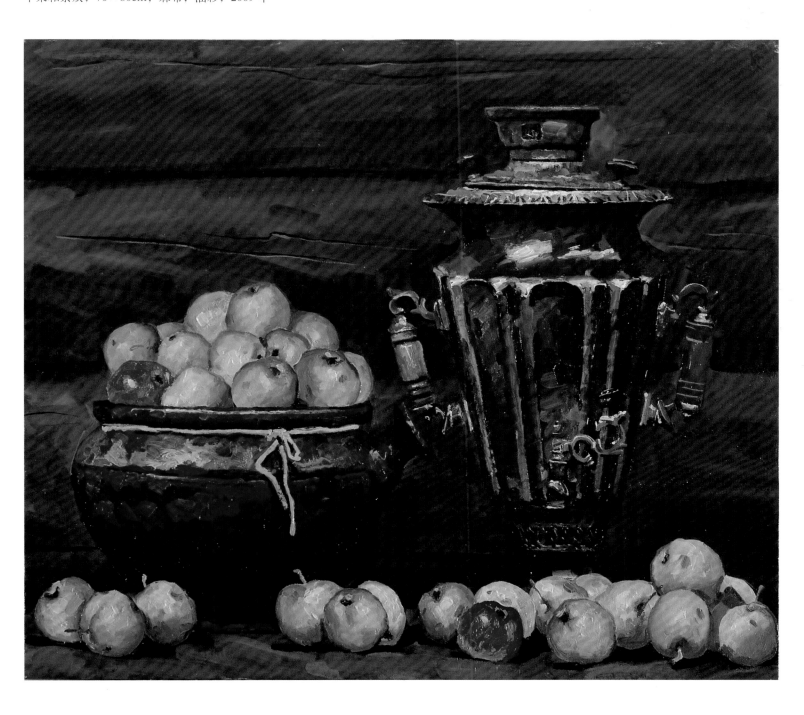

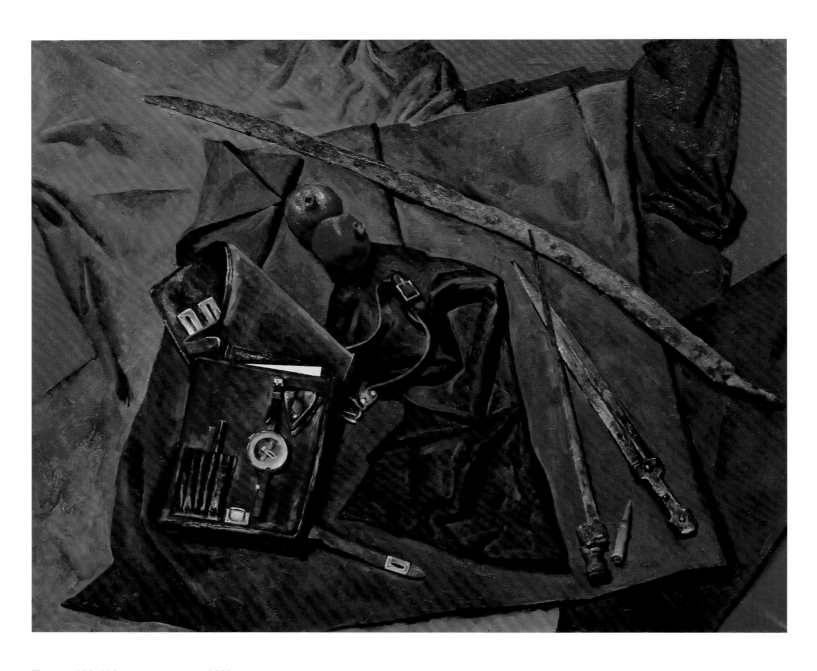

Память, 100×110cm, холст, масло, 2008г.

回忆，100×110cm，麻布，油彩，2008 年

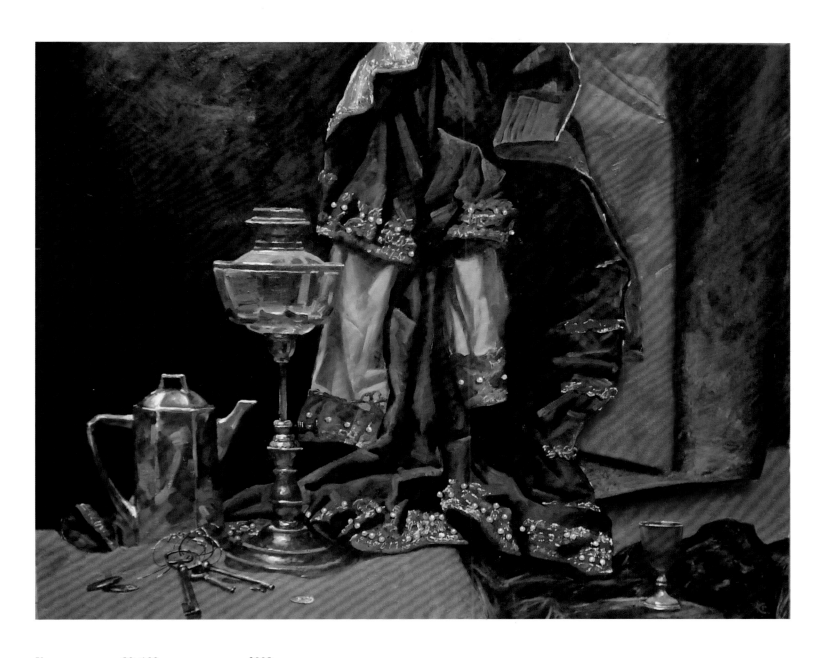

Ключи от замка, 80×100cm, холст, масло, 2008г.
城堡的钥匙，80×100cm，麻布，油彩，2008 年

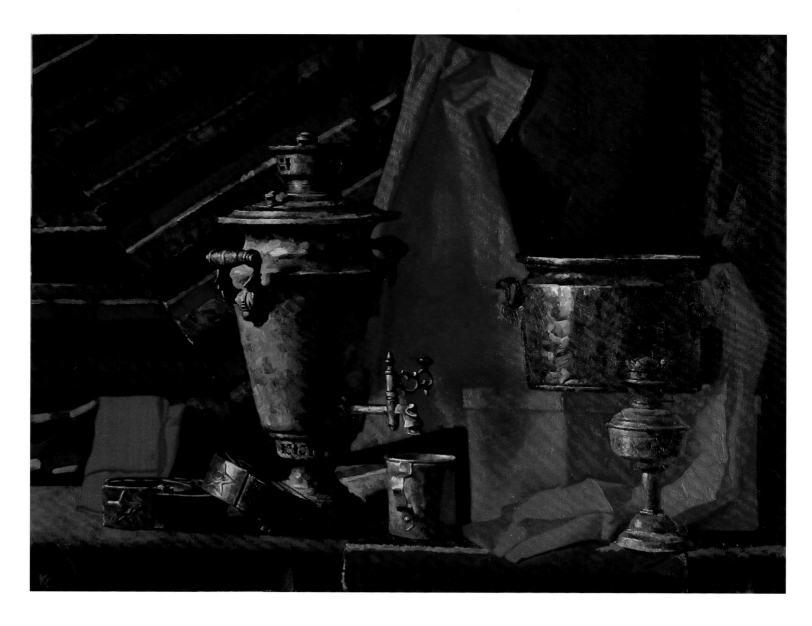

Натюрморт с солдатской кружкой, 100×130cm, холст, масло, 2009г.
有战士水杯的静物，100×130cm，麻布，油彩，2009 年

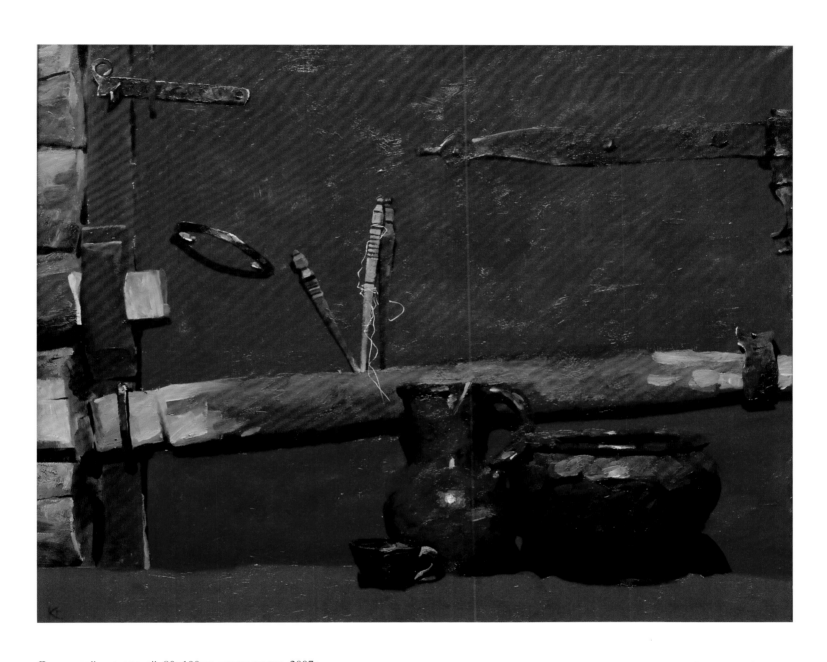

Дверь моей мастерской, 80×100cm, холст, масло, 2007г.
我画室的门，80×100cm，麻布，油彩，2007 年

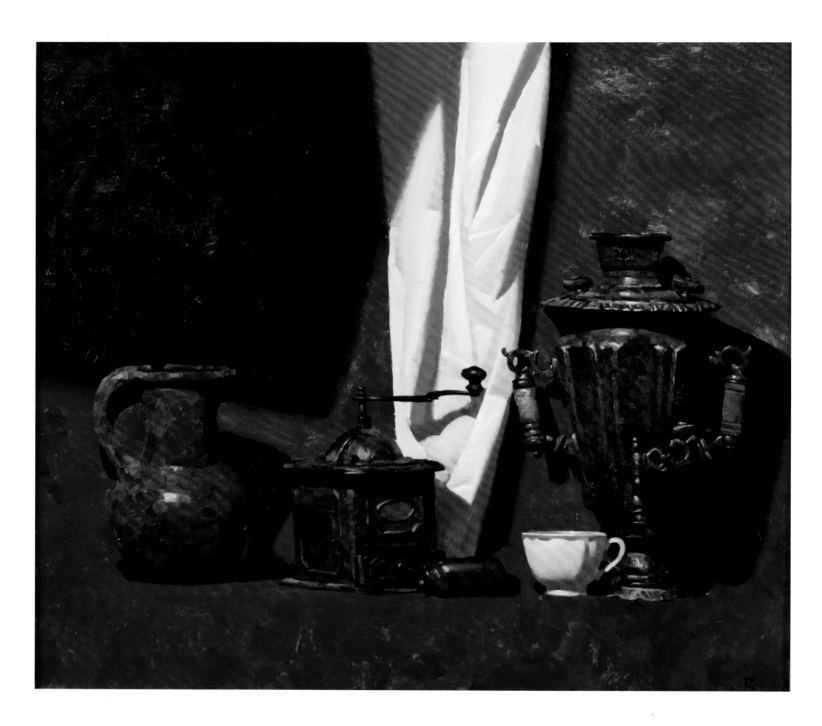

Вечерний, 85×95cm, холст, масло, 2005г.
傍晚的静物，85×95cm，麻布，油彩，2005 年

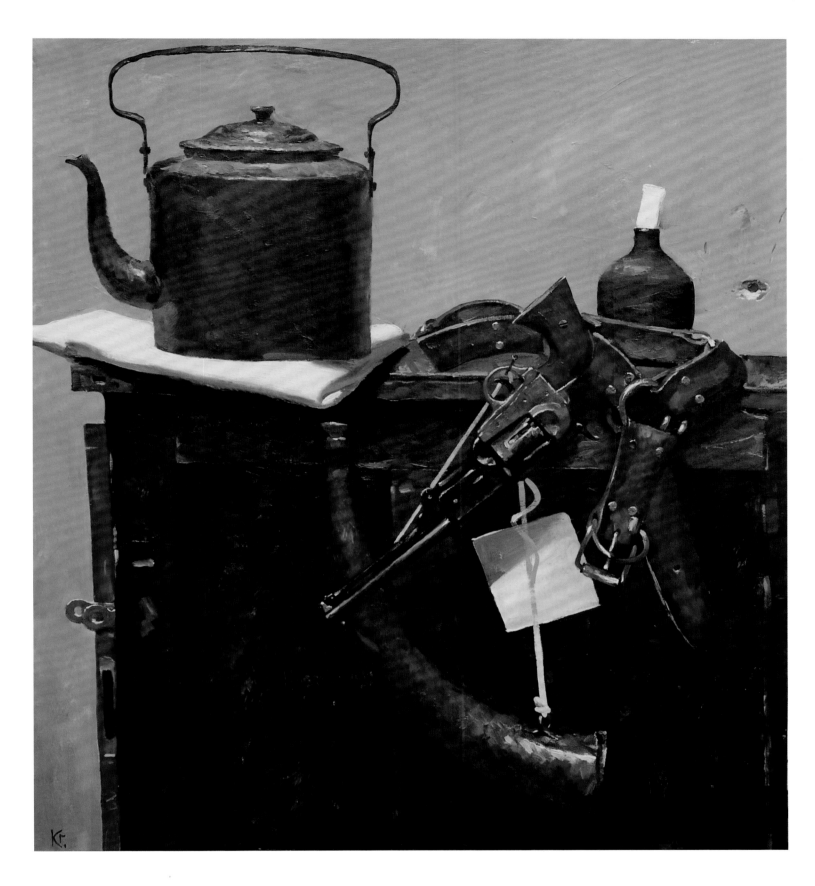

Горячий чайник, 80×90cm, холст, масло, 2007г.
热茶壶，80×90cm，麻布，油彩，2007 年

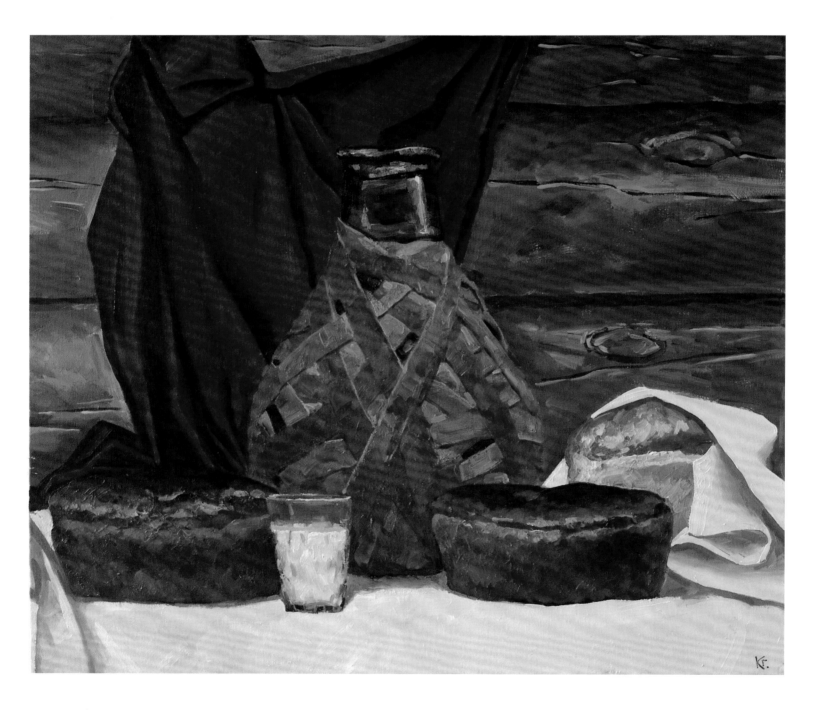

Бутыль,хлеб и молоко, 70×80cm, холст, масло, 2009г.
玻璃瓶、面包和牛奶，70×80cm，麻布，油彩，2009 年

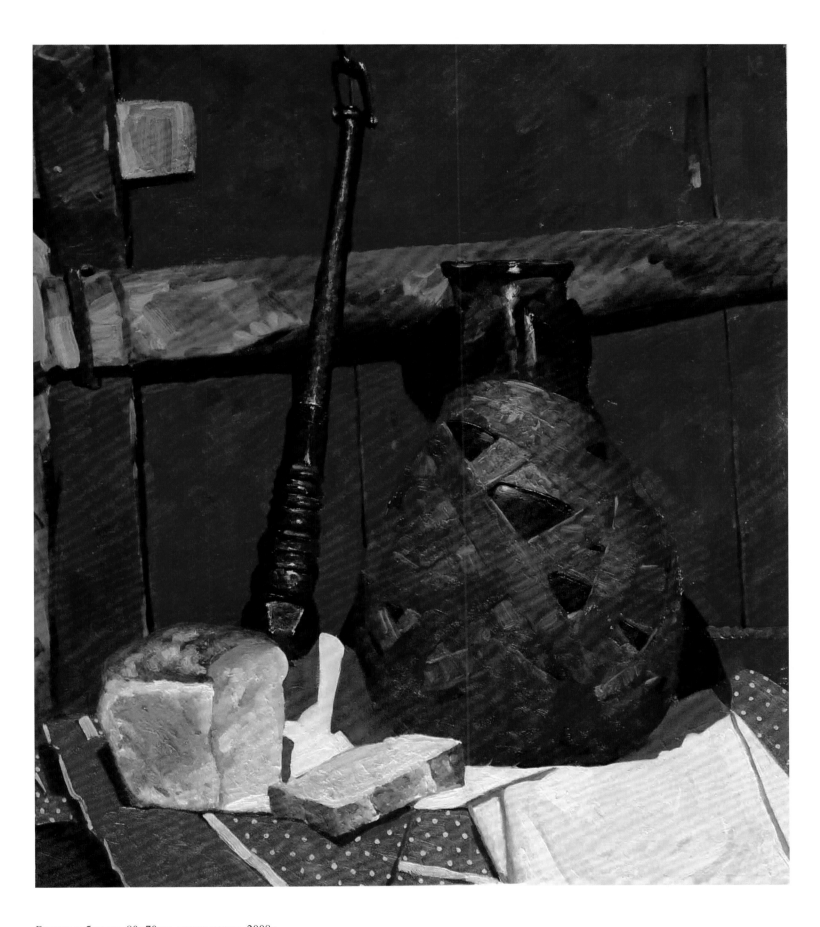

Бутыль и безмен, 80×70cm, холст, масло, 2008г.
玻璃瓶和弹簧秤，80×70cm，麻布，油彩，2008 年

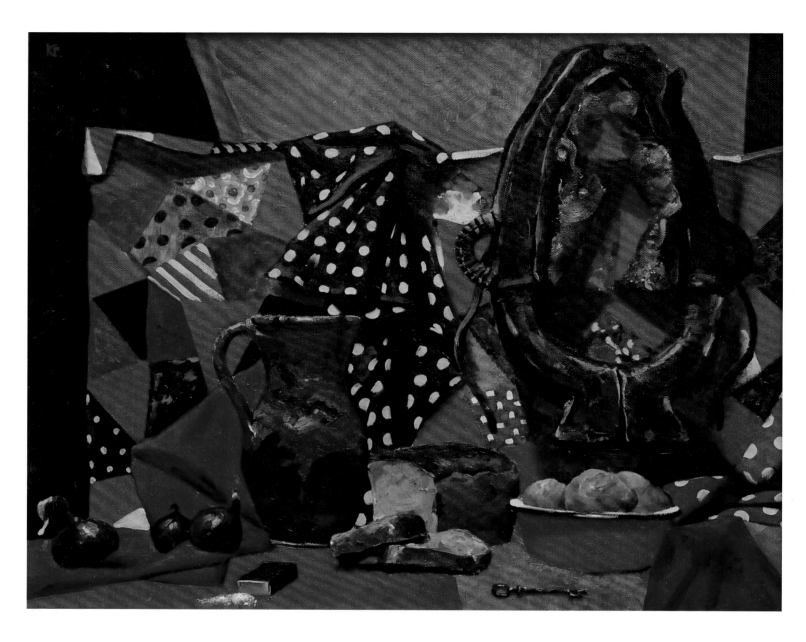

Красный лук, 80×100cm, холст, масло, 2007г.

红洋葱，80×100cm，麻布，油彩，2007 年

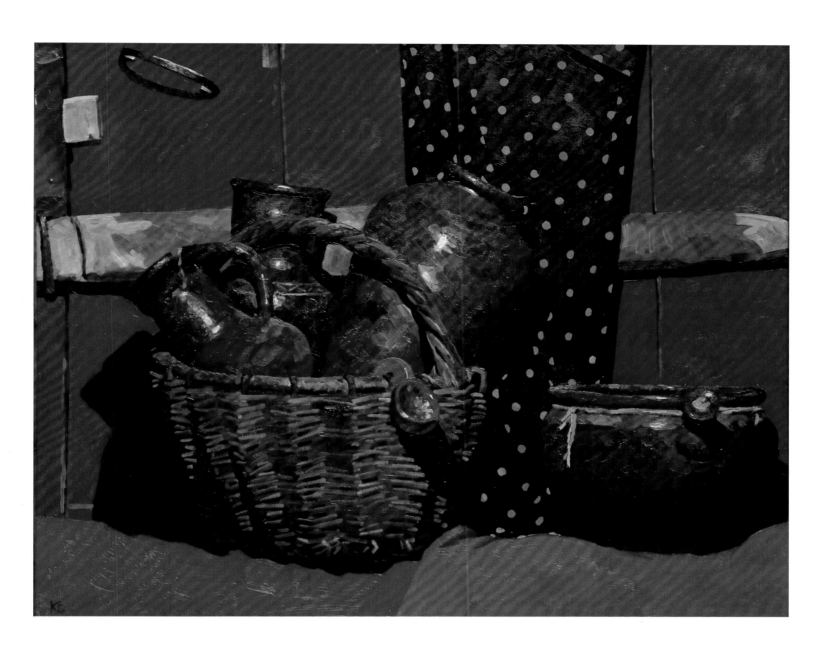

Старая посуда, 80×100cm, холст, масло, 2007г.
古餐具，80×100cm，麻布，油彩，2007年

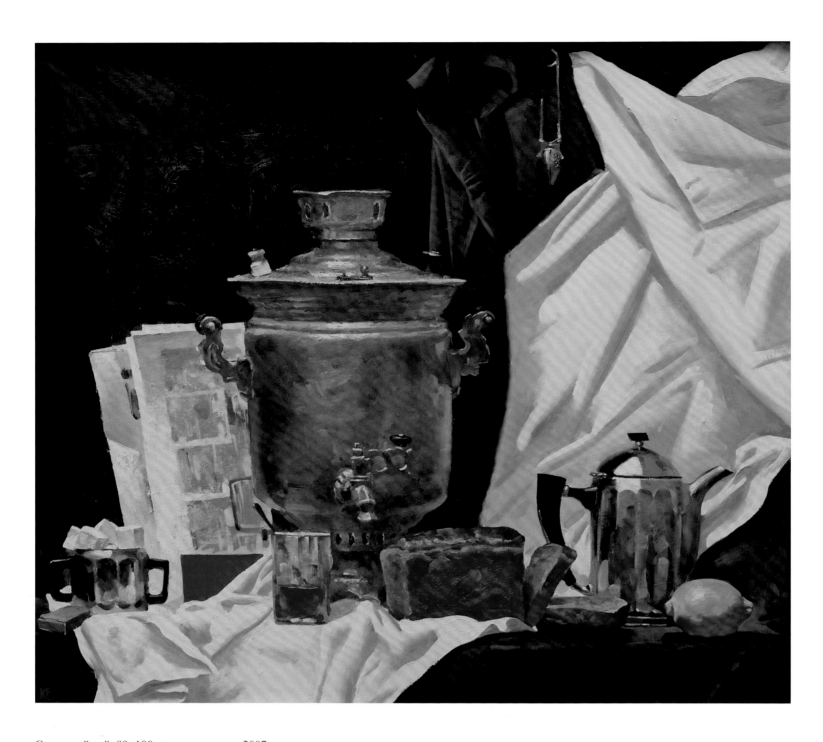

Советский чай, 90×100cm, холст, масло, 2007г.

苏维埃茶，90×100cm，麻布，油彩，2007 年

Дождь, 125×145cm, холст, масло, 2005г.
雨，125×145cm，麻布，油彩，2005 年

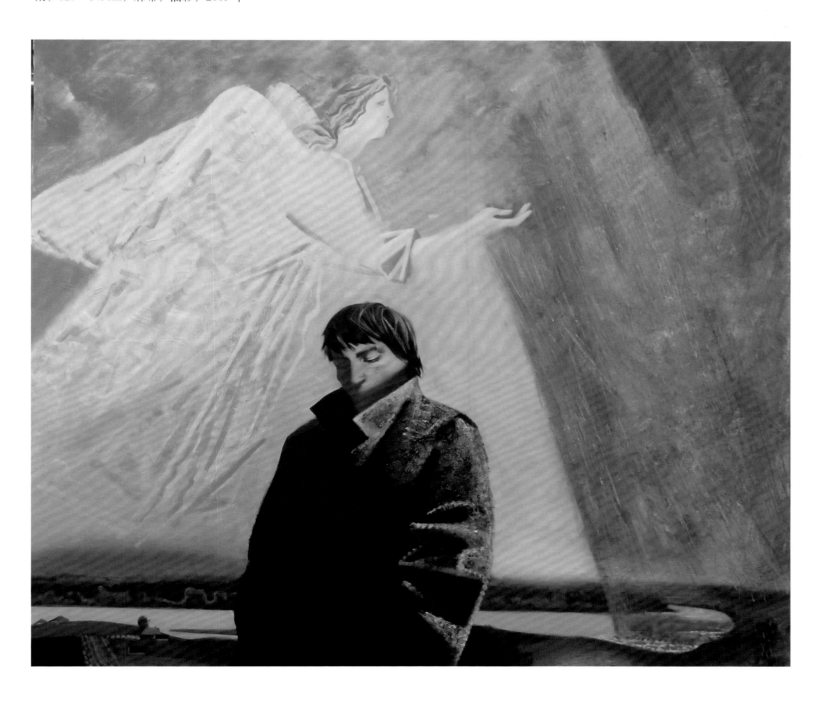

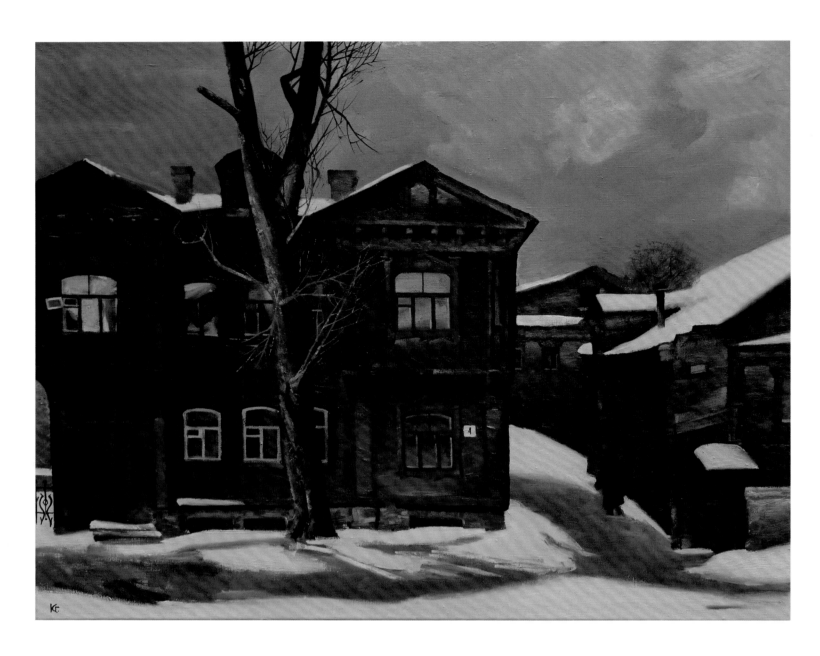

Серый день, 80×100cm, холст, масло, 2006г.
阴天，80×100cm，麻布，油彩，2006 年

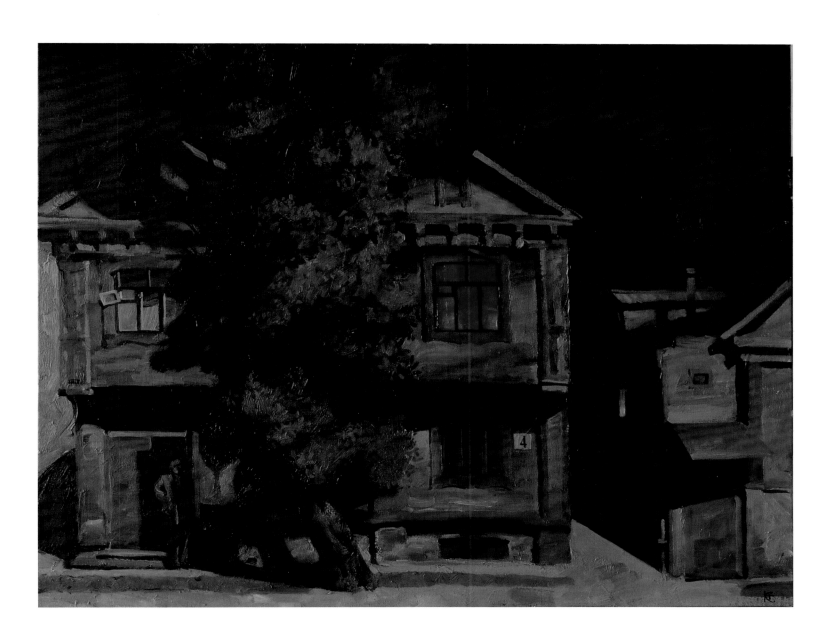

Лунный свет, 70×90cm, холст, масло, 2005г.

月光，70×90cm，麻布，油彩，2005 年

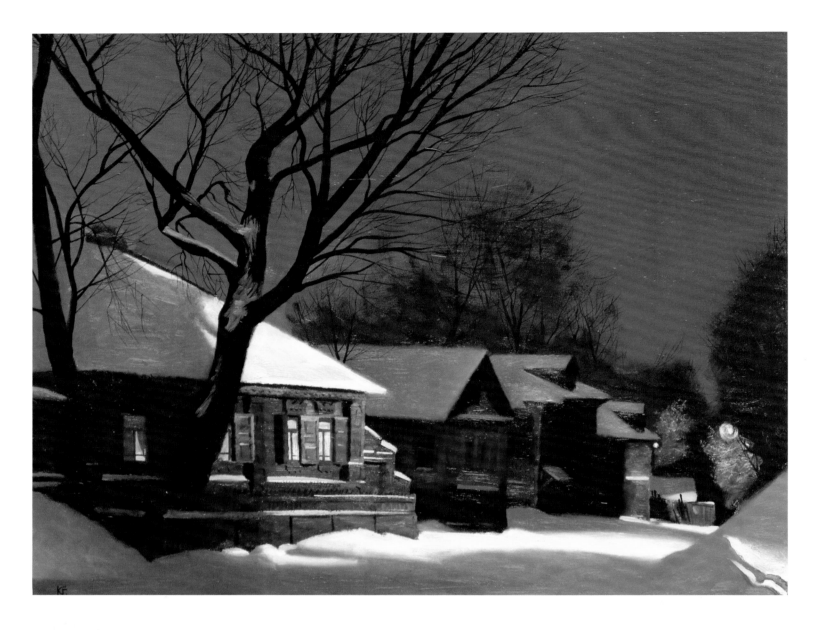

Домик Каширина.Ночь, 90×70cm, холст, масло, 2006г.
卡什林的房子 夜晚，90×70cm，麻布，油彩，2006 年

Дом с красной дверью, 60×70cm, холст, масло, 2007г.
房子的红门，60×70cm，麻布，油彩，2007 年

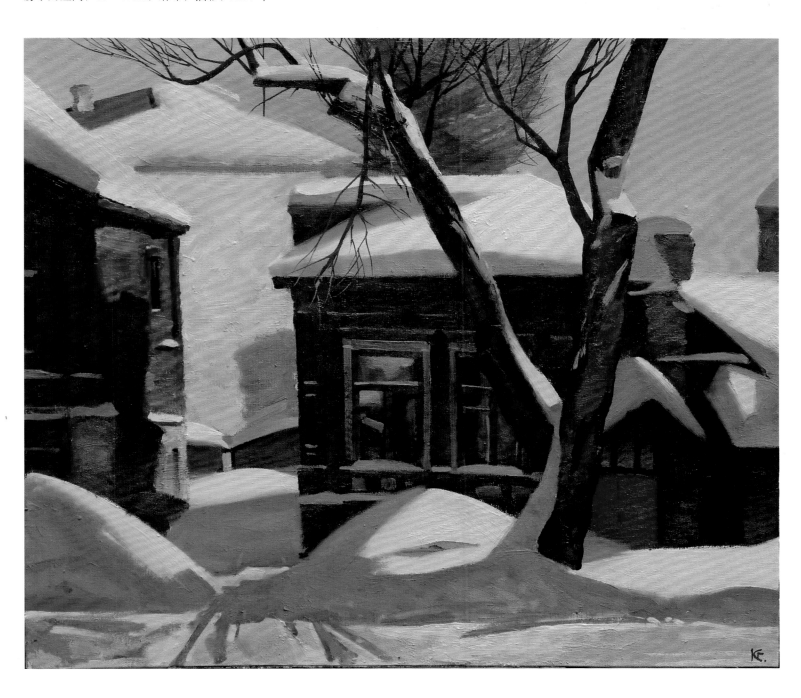

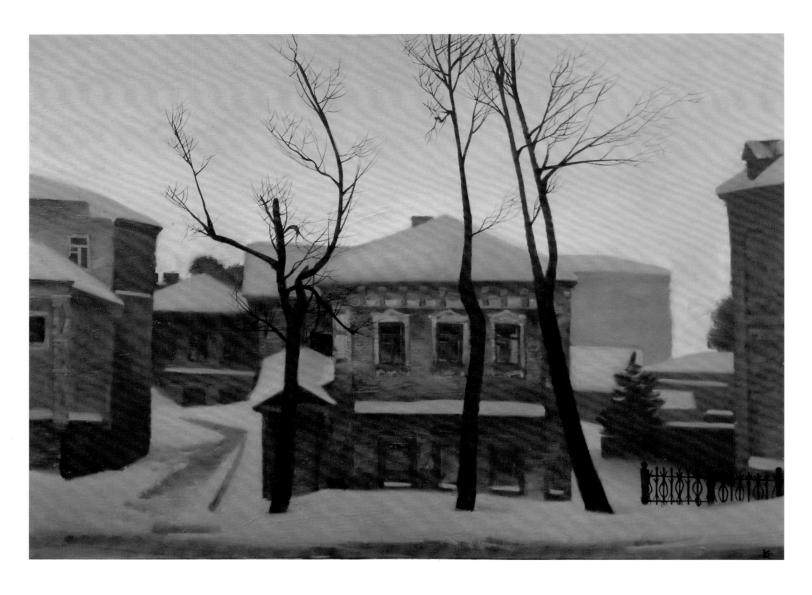

Рождество, 90×120cm, холст, масло, 2007г.
圣诞节，90×120cm，麻布，油彩，2007 年

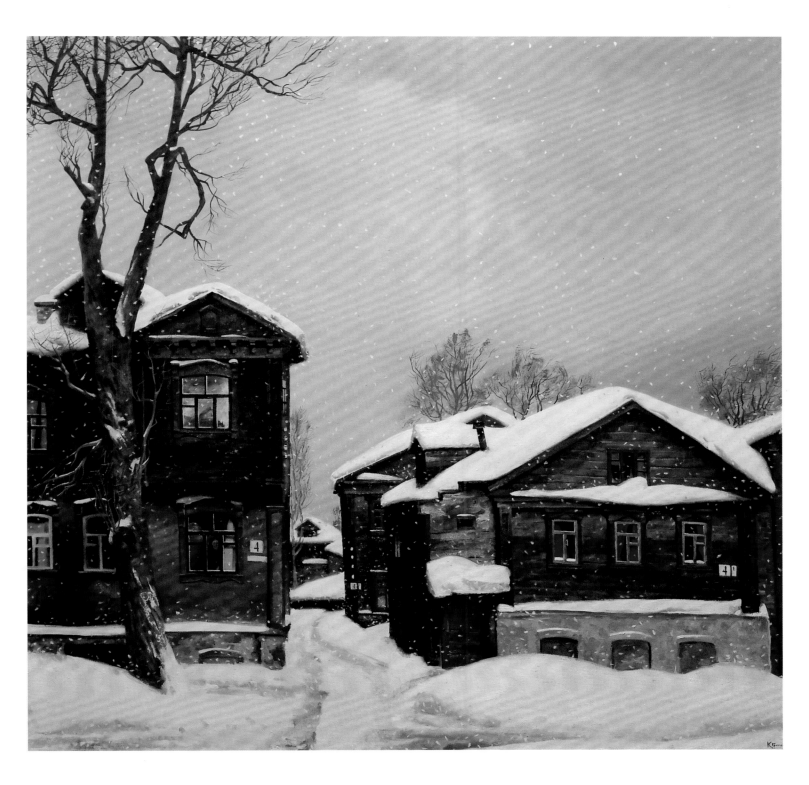

Снег идет, 140×150cm, холст, масло, 2008г.
下雪，140×150cm，麻布，油彩，2008 年

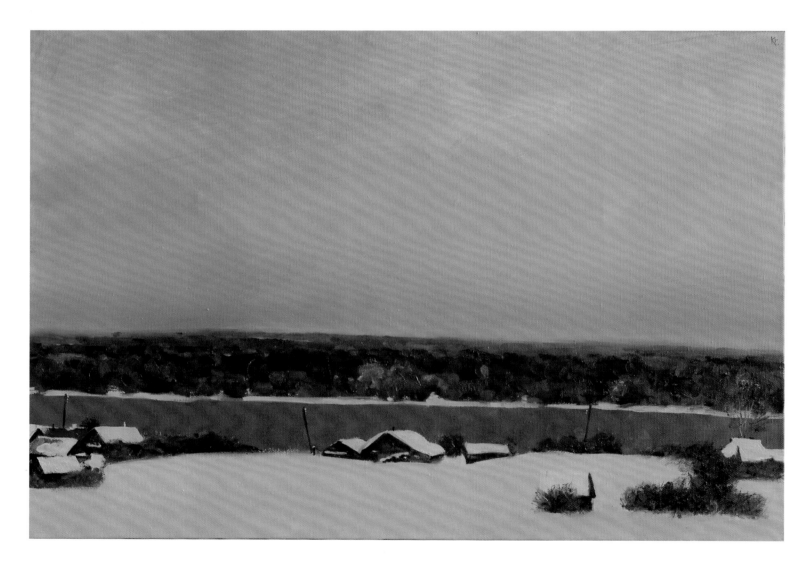

Воды спят, 70×100cm, холст, масло, 2010г.
静水，70×100cm，麻布，油彩，2010 年

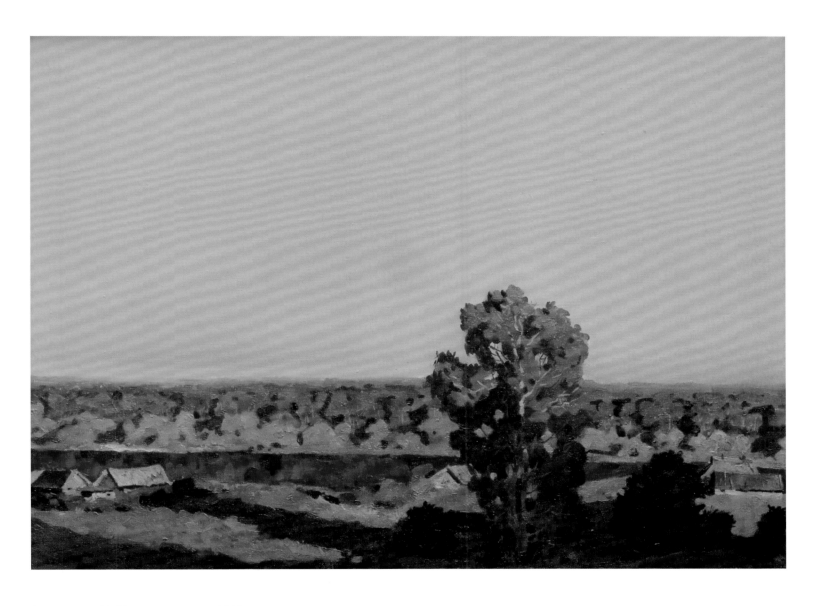

Золото лета, 60×80cm, холст, масло, 2008г.
金夏，60×80cm，麻布，油彩，2008 年

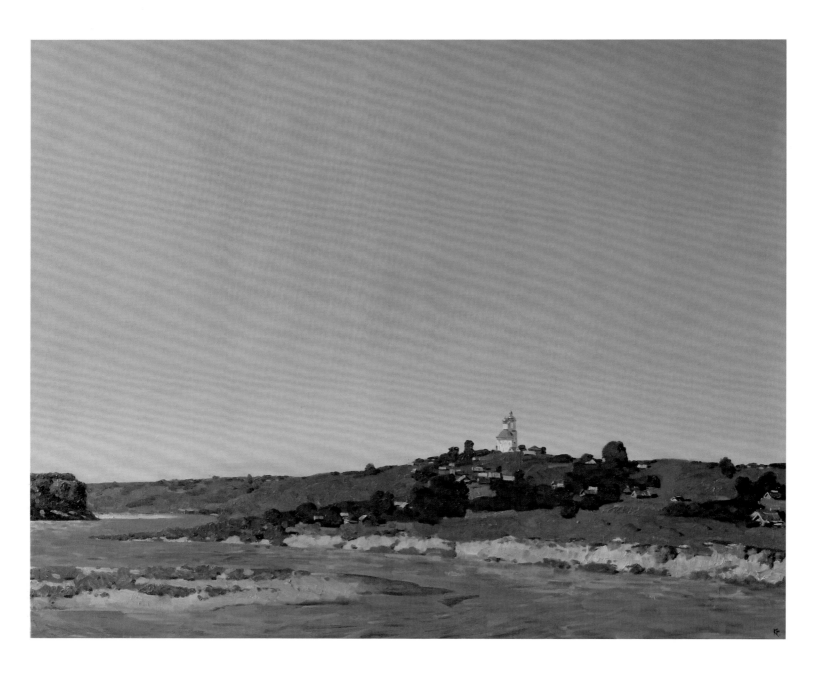

Покой, 120×100cm, холст, масло, 2010г.
静，120×100cm，麻布，油彩，2010 年

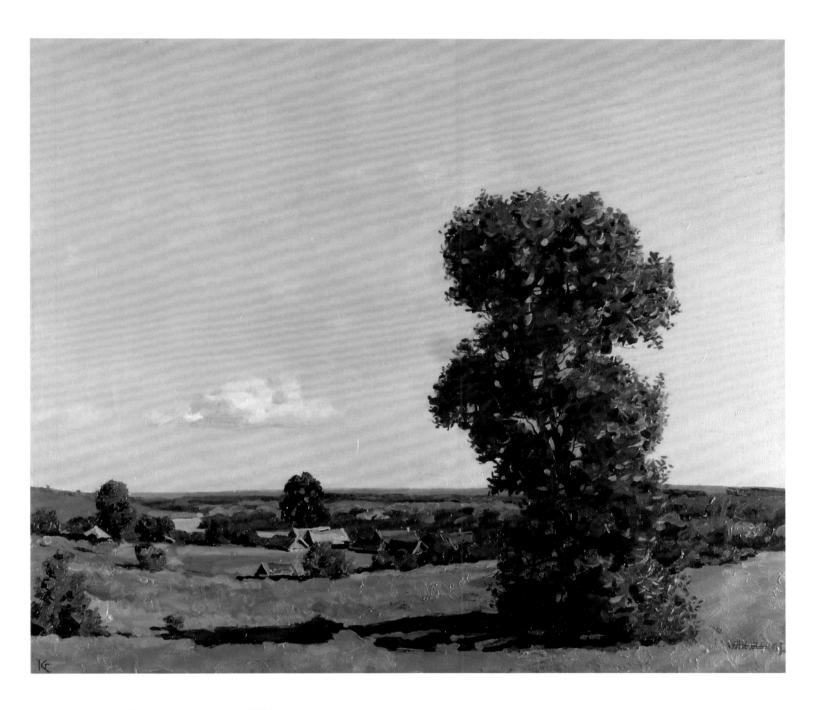

Пейзаж с тополем, 60×70cm, холст, масло, 2009г.
杨树风景，60×70cm，麻布，油彩，2009 年

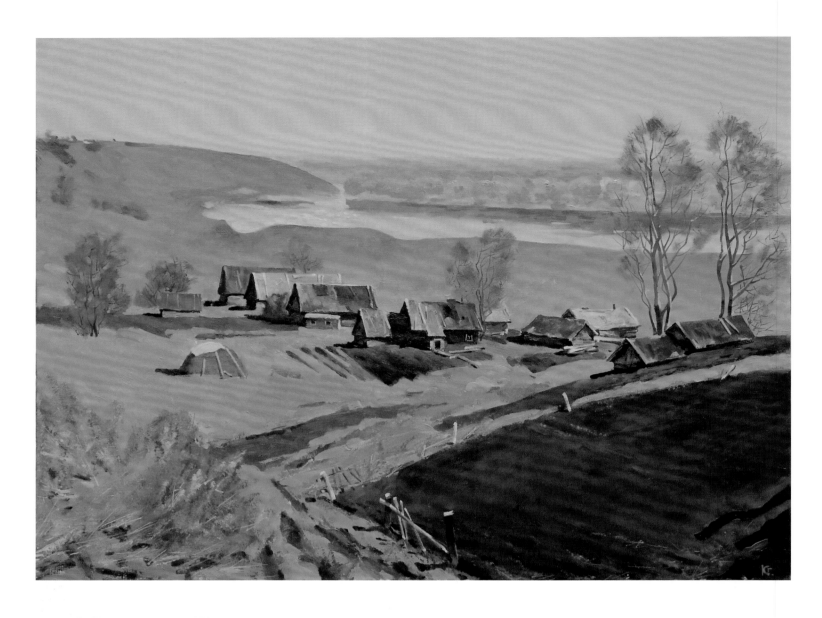

Весна, 60×80cm, холст, масло, 2007г.
春，60×80cm，麻布，油彩，2007 年

Первый день августа, 60×70cm, холст, масло, 2007г.
八月第一天，60×70cm，麻布，油彩，2007 年

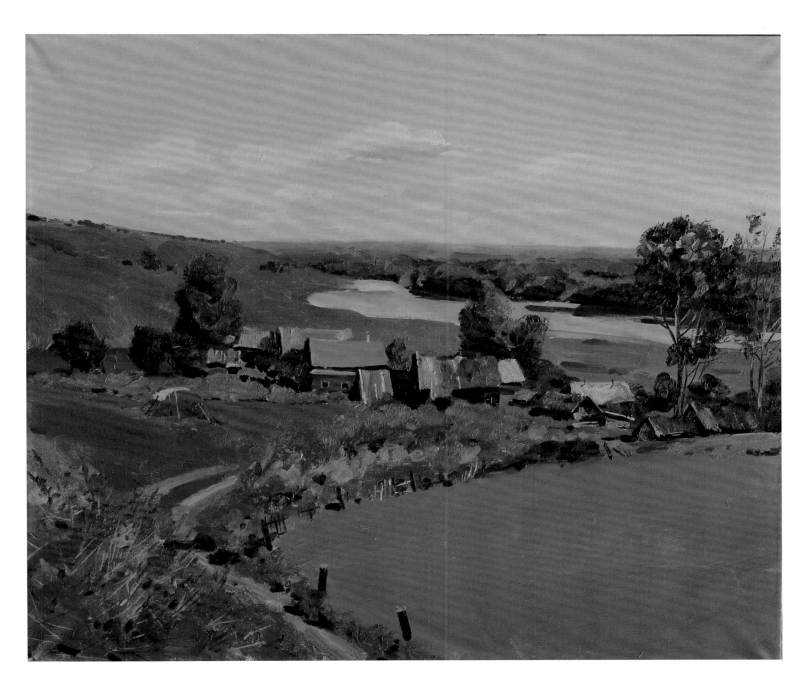

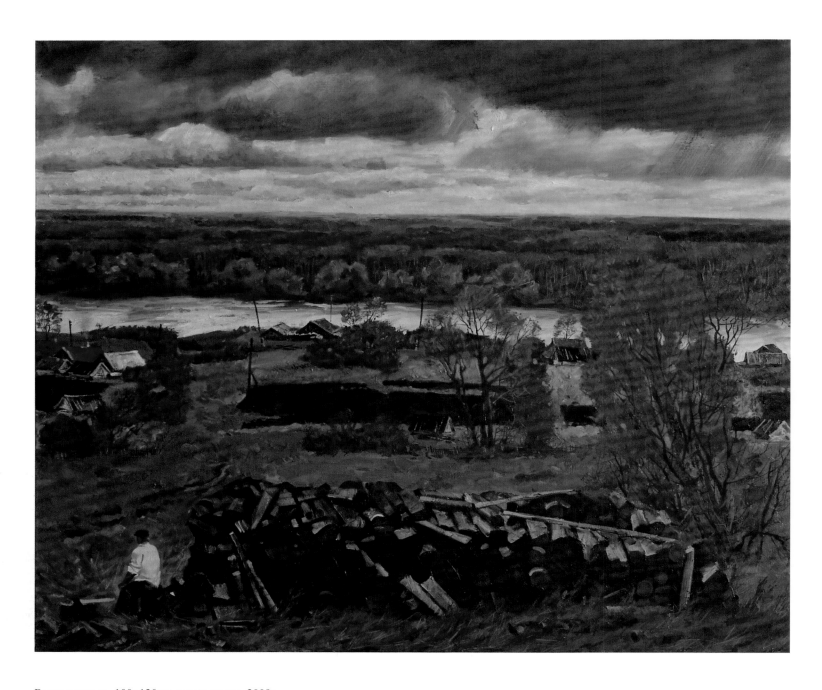

Ветер с запада, 100×120cm, холст, масло, 2009г.
西风，100×120cm，麻布，油彩，2009 年

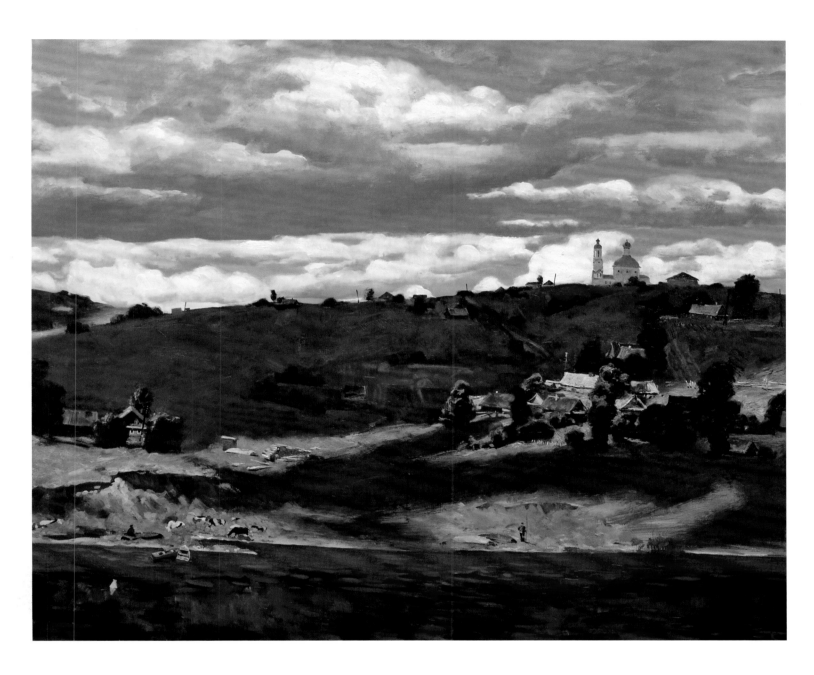

Плывут облака, 100×120cm, холст, масло, 2009г.
浮云，100×120cm，麻布，油彩，2009 年

Грачева Екатерина Владимировна.

30.11.1975.Ленинград.

1998-с отличием окончила художественное училище им.Рериха.
2005-награждена медалью Российской Академии Художеств "За успехи в учебе"

2006-окончила обучение в Санкт-Петербургском государственном академическом институте живописи скульптуры и архитектуры им. И.Е.Репина.Мастерскую монументальной живописи Академика Народного Художника СССР профессора А.А.Мыльникова.Диплмная работа "Тишина" отмечена Похвалой Государственной Аттестационной комиссии.

2006-Грант "Музы Санкт-Петербурга" в номинации "Живопись"

2007- "Благодарность" Призидиума Российской Академии Художеств за участие в выставке "Академичесская Школа"

2008-художник-стажер творческой мастерской станковой живописи под руководством академика В.А. Мыльниковой.

Выставки.

1997- "Мой город"государственный музей политической истории России(особняк Кшесинской) Санкт-Петербург.

2003-Выставка троих художников.Итальянский зал Российской академии художеств. Санкт-Петербург.

2005- "Художники Петербурга" Гамбургская высшая школа свободных искусств.Германия.

2005-персональная выставка. Итальянский зал Российской академии художеств.Санкт-Петербург.

2006-Выставка дипломных работ.Научно-исследовательский музей Российской академии художеств.Санкт-Петербург.

2006- "Художники России" (совместно с К.Грачевым)Федеральное Государственное Учреждение Государственный Комплекс "Дворец Конгрессов" . Константиновский Дворец.Стрельна.

2007 "Русское в Русском искусстве" Нижегородский государственный художественный музей.Нижний Новгород.

2007- "Всероссийская художественная выставка" Молодые художники России "Центральный Дом Художника". Москва.

2007- "Академичесская школа" Новый манеж.Москва.

2007- "Художники Петербурга" Российский Культурный Центр.Будапешт Венгрия.

2008- "Андреевский Флаг" Художественный музей им.Крошицкого.Севастополь.Украина.

2008- "Mane artist north east exhibition" Сеул.Корея.

2008- "Отечество" Всероссийская выставка к 50 - ти летию союза художников России.Центральный Дом Художника.Москва.

2008- "75 лет союзу художников Санкт-Петербурга" Юбилейная выставка центральный выставочный зал Манеж.Санкт-Петербург.

2009-Выставка преподавателей Академии Художеств.Национальный мемориальный зал Сунь Ят Сена. Тайпей Тайвань.

2009-"Only Italy-Персональная выставка".Итальянский зал Российской академии художеств.

叶卡捷琳娜·格拉乔娃

1975 年 11 月 30 日出生于列宁格勒市。
1998 年以优异的成绩毕业于列里赫艺术学校。
2005 年获得由俄罗斯艺术学院颁发的学业成就奖章。
2006 年毕业于圣彼得堡国立列宾油画、雕塑与建筑美术学院，即从俄罗斯艺术学院院士、
苏联人民艺术家 A.A. 梅尔尼科夫教授领导的大型油画工作室毕业。她的毕业创作《宁
静》得到国家评审委员会的高度评价。
2006 年获得彼得堡大缪斯油画奖。
2007 年得到俄罗斯艺术科学院主席团对其参加"学院派"画展的致谢。
2008 年在 B.A. 梅尔尼科娃院士领导的架上油画创作工作室进修。

参加的画展

1997 年：俄罗斯国家政治史博物馆举办的"我的家乡"画展（科谢西恩斯卡公馆），圣
彼得堡。
2003 年：列宾美术学院在意大利展厅举办的"三人画展"，圣彼得堡。
2005 年：汉堡美术学院举办的"彼得堡艺术家"画展，德国。
2005 年："个人画展"，列宾美术学院意大利展厅，圣彼得堡。
2006 年："毕业作品展"俄罗斯艺术科学院科研博物馆，圣彼得堡。
2006 年：联邦国家机构举办的"俄罗斯艺术家画展"（同 K.格拉乔夫），国家会议中
心，康斯坦丁宫，斯特列纳。
2007 年："俄罗斯在俄罗斯艺术的体现"画展，下诺夫哥罗德艺术博物馆。
2007 年："全俄青年画家艺术展"，中央画家之家，莫斯科。
2007 年："学院派画展"，新马聂施，莫斯科。
2007 年："彼得堡艺术家画展"，俄罗斯文化中心，匈牙利，布达佩斯。
2008 年："圣安德烈旗"画展，克洛什次斯基艺术博物馆，乌克兰，塞瓦斯托波尔。
2008 年："Mane artist north east exhibition"画展，韩国首尔。
2008 年： 全俄纪念俄罗斯画家协会 50 周年"祖国"主题画展，中央画家之家，莫斯科。
2008 年："纪念圣彼得堡画家协会 75 周年画展"，马涅施中心展厅，圣彼得堡。
2009 年："列宾美术学院教师作品展"，中国台湾，台北。
2009 年："Only Italy 个人画展"，列宾美术学院意大利展厅，圣彼得堡。

Екатерина Грачева-выпускница академии художеств, мастерской, народного художника СССР, академика, профессора Андрея Андреевича Мыльникова.

Уделяя много внимания непосредственному изучению натуры, познанию ее закономерных особенностей, она приглашает зрителя к диалогу, оставляя его наедине с красотой среднерусской полосы или заново открывая мир «забытых вещей».В ярких образных натюрмортах ощущается связь истоков с современностью-изображения различных предметов, порой вышедших из обихода, создают неповторимый художественный образ, полный эмоций переживаний.

Любовь к окружающему миру, поиск лаконичных решений, интерес к предмету «вещности», активно используется художником в жанровой картине. Воспроизводя тот или иной пласт реальности, автор создает в своих произведениях особое душевное состояние, обращенное к поэтическому чувству зрителя.

Это позволяет открыто заявить о своей творческой позиции – преклонение перед мастерами пршлого, преемственность традиций, поиск прекрасного в простом.

<div align="right">Искусствовед Мария Васильева</div>

叶卡捷琳娜·格拉乔娃

叶卡捷琳娜·格拉乔娃，列宾美术学院苏联人民艺术家、院士安德烈·安德烈耶维奇·梅尔尼科夫教授工作室毕业生。

她注重对自然界的观察研究，总结其中的知识和规律特点；注意与观众的对话，希望使他们能够独立地领略俄罗斯中部的美景，重新开启世界被遗忘的角落。在她的静物作品鲜明的形象中，能够体现出现代元素的根源性：形形色色的物品，生活中的场景，以及内心世界情感中的艺术形象。

在画家的作品画面中很能体现出对周围世界的热爱、简洁的处理手法和对实物形象的浓厚兴趣。通过对现实中不同层次的理解，画家在自己的作品中展现特别的内心状态，以此激发观众的美感。

画家的创作立场：敬仰名家、大师，继承传统，在平凡中探索美的真谛！

<div align="right">艺术理论家　玛丽亚·瓦西里耶娃</div>

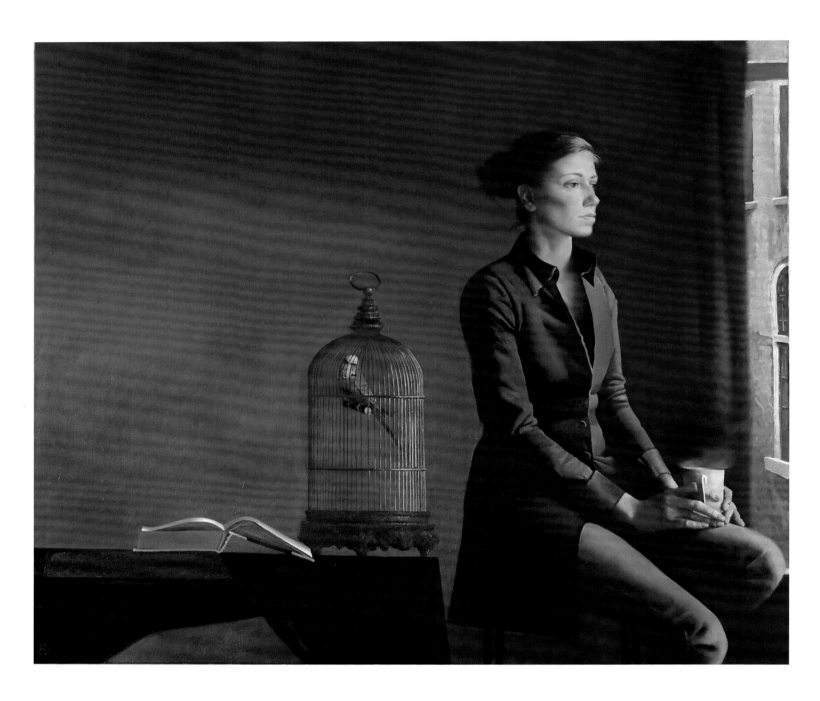

Птичка, 120×140cm, холст, масло, 2009г.
小鸟，120×140cm，麻布，油彩，2009 年

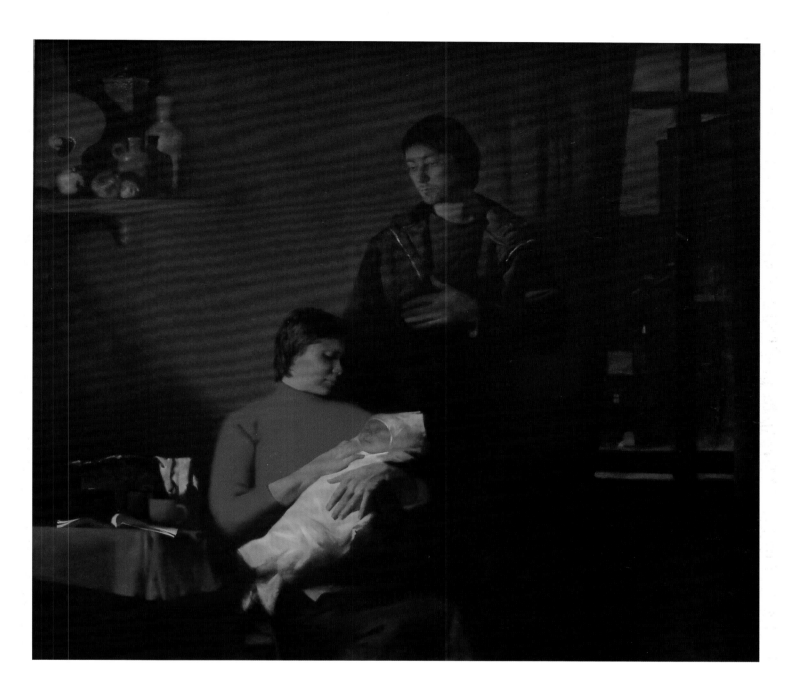

Тишина, 160×180cm, холст, масло, 2006г.

宁静，160×180cm，麻布，油彩，2006 年

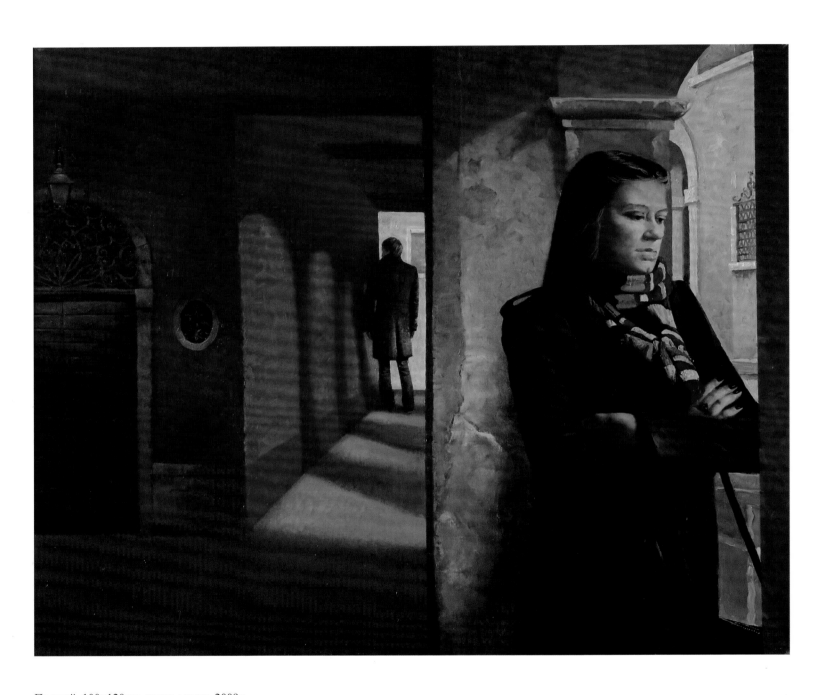

Прощай, 100×120cm, холст, масло, 2009г.

告别，100×120cm，麻布，油彩，2009 年

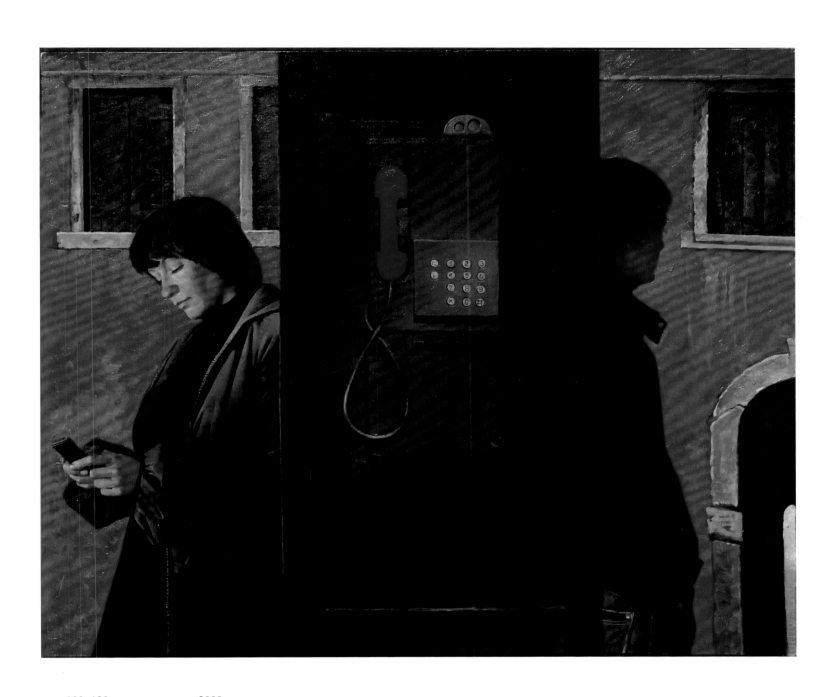

sms, 100×120cm, холст, масло, 2009г.

（手机）短信，100×120cm，麻布，油彩，2009 年

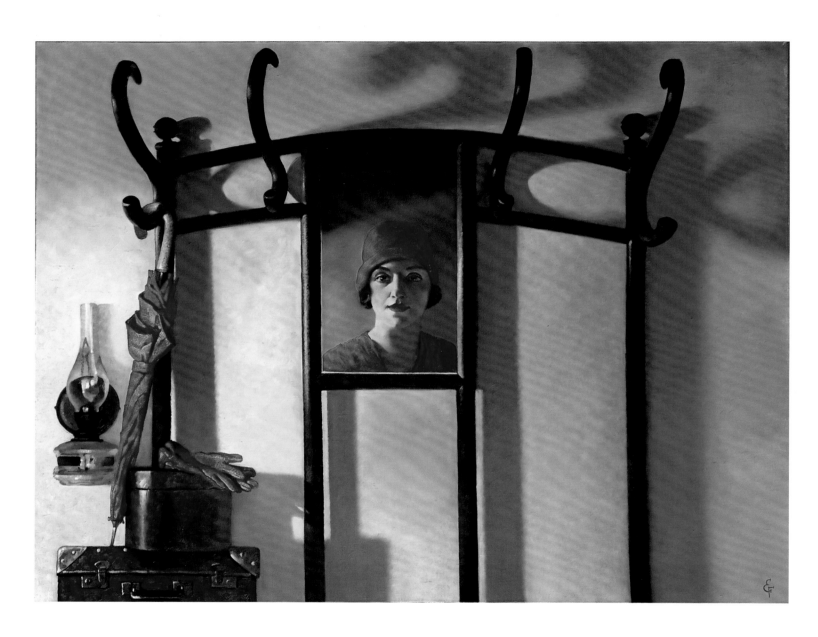

Незнакомка, 100×130cm, холст, масло, 2009г.
陌生女人，100×130cm，麻布，油彩，2009 年

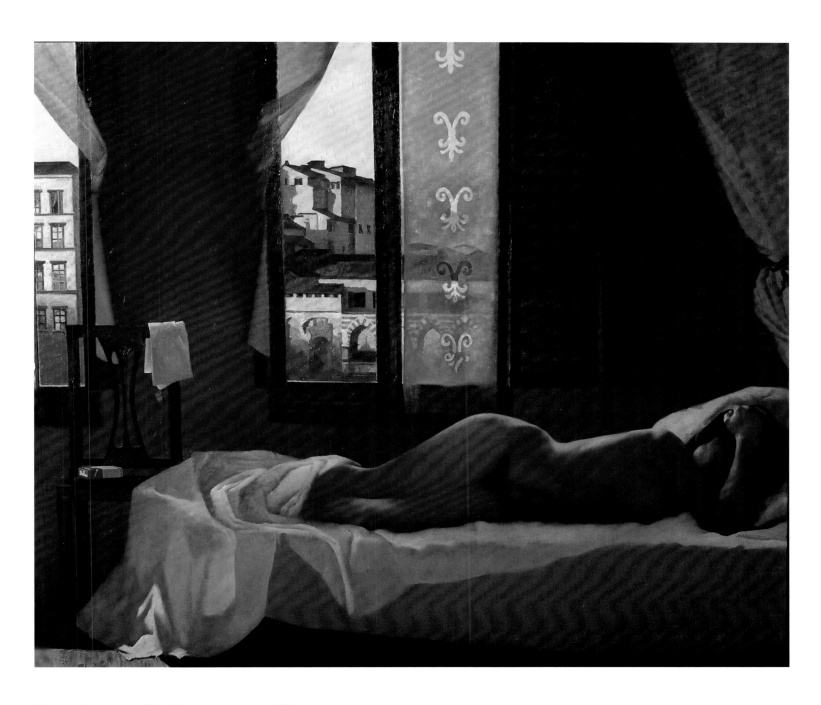

Утро во Флоренции, 125×145cm, холст, масло, 2009г.
佛罗伦萨的清晨，125×145cm，麻布，油彩，2009 年

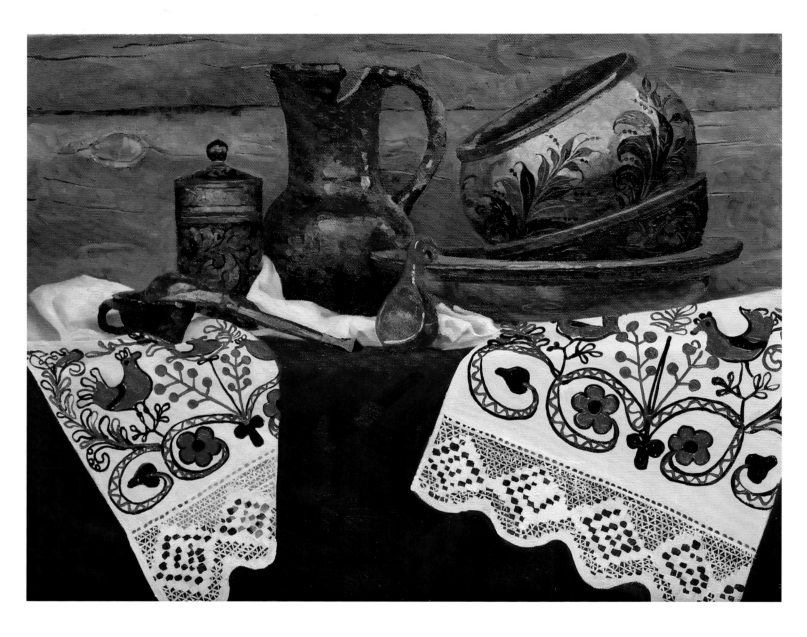

Старая хохлома, 70×90cm, холст, масло, 2007г.
古霍赫洛玛装饰画，70×90cm，麻布，油彩，2007 年

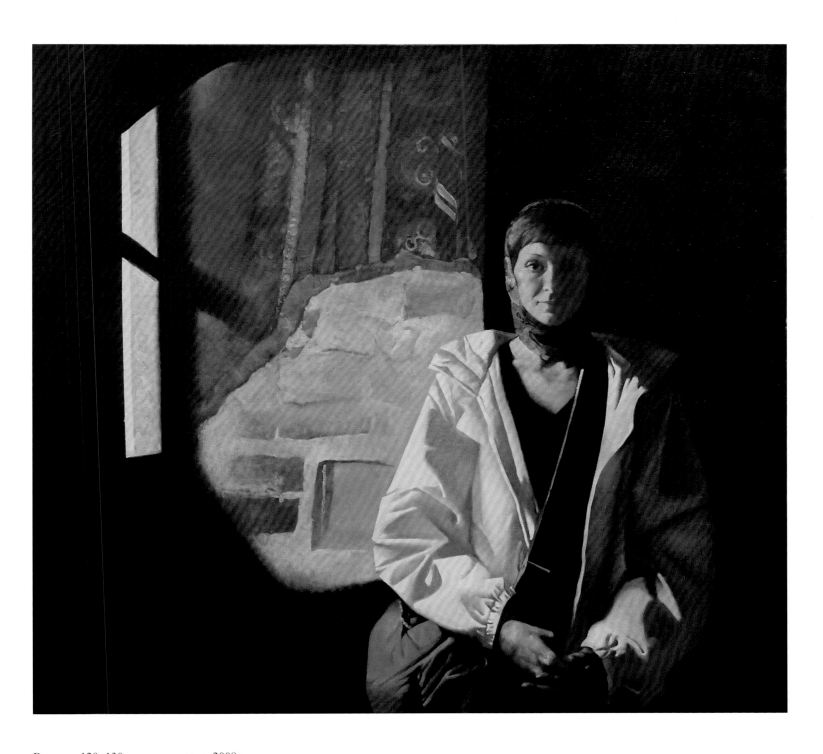

В храме, 120×130cm, холст, масло, 2008г.
在神殿，120×130cm，麻布，油彩，2008 年

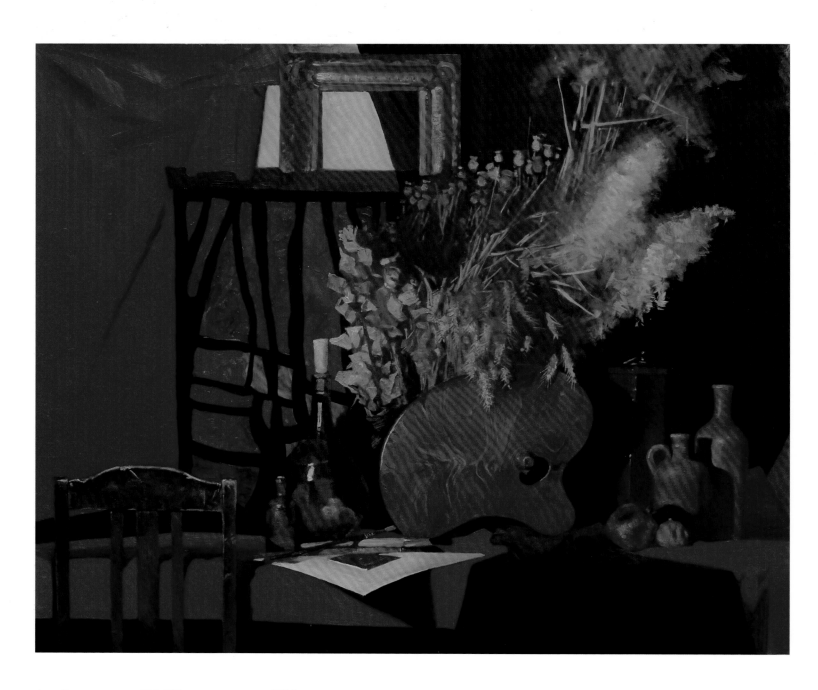

Атрибуты исскуств, 100×120cm, холст, масло, 2006г.
艺术标志，100×120cm，麻布，油彩，2006 年

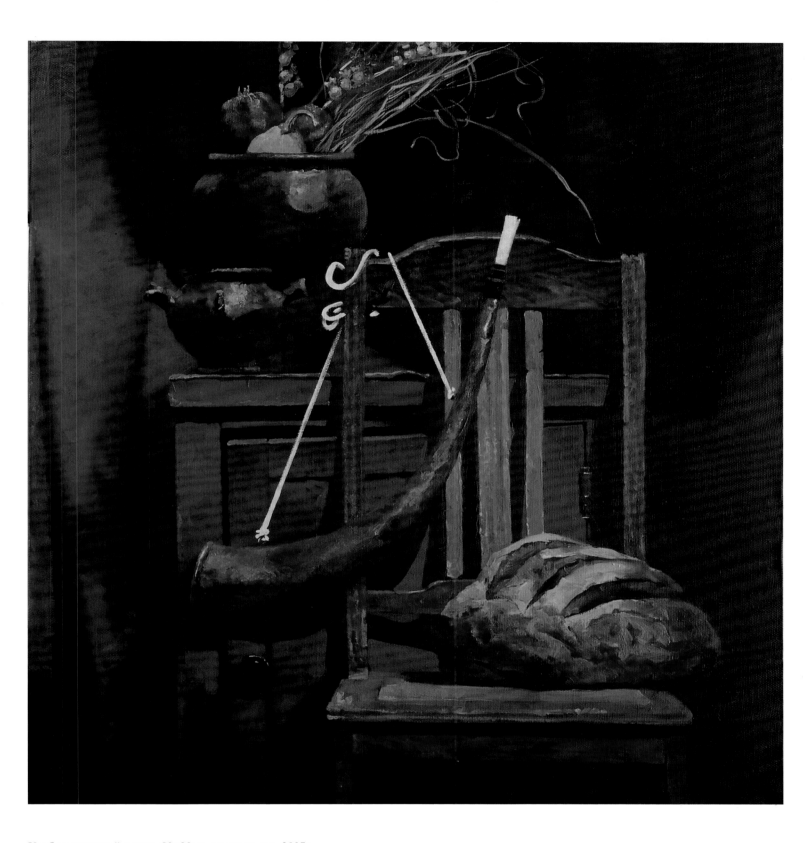

Хлеб и охотничий рожок, 80×90cm, холст, масло, 2007г.
面包和猎角，80×90cm，麻布，油彩，2007 年

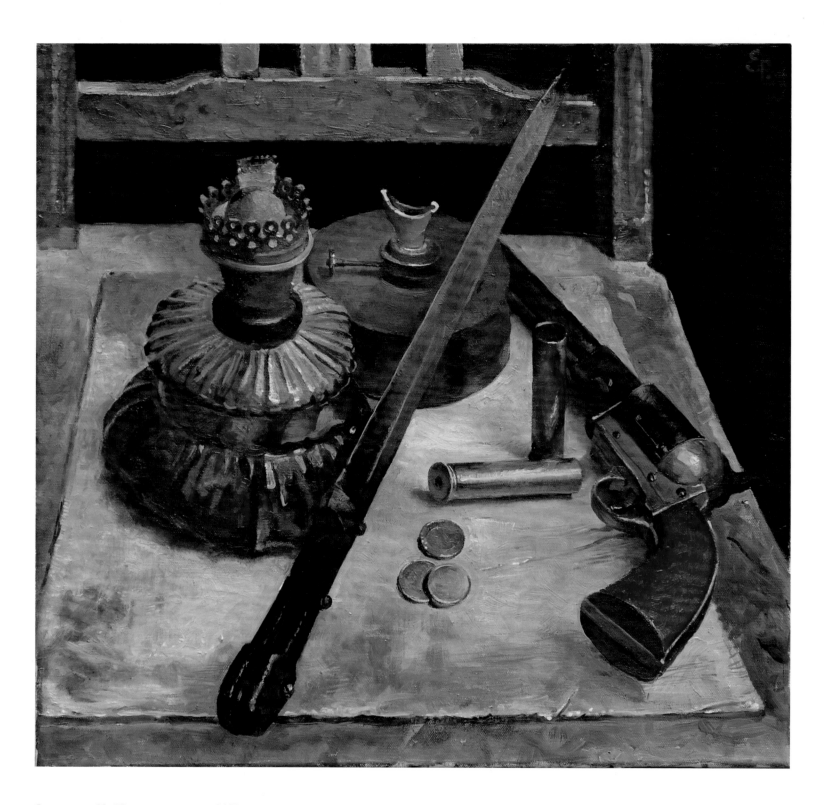

Опасность, 50×50cm, холст, масло, 2007г.
险，50×50cm，麻布，油彩，2007 年

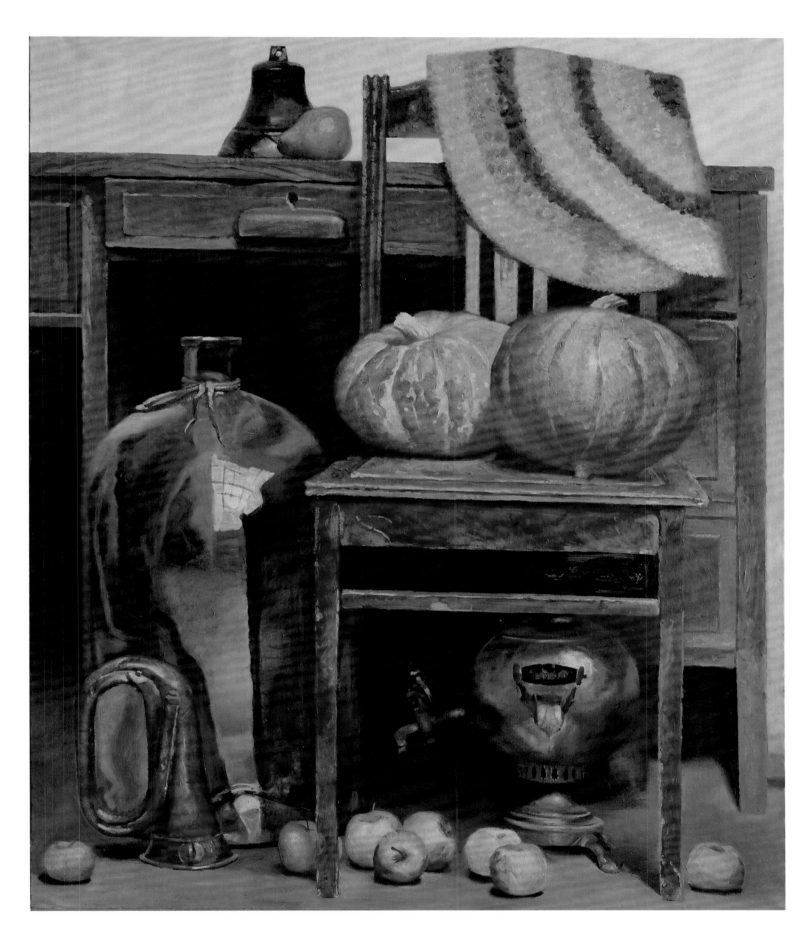

Уголок мастерской, 120×100cm, холст, масло
画室一角，120×100cm，麻布，油彩

Ночь, 100×120cm, холст, масло, 2009г.
夜晚，100×120cm，麻布，油彩，2009 年

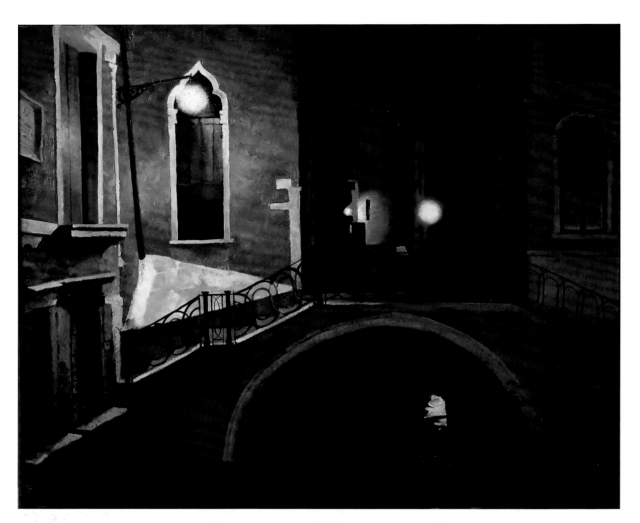

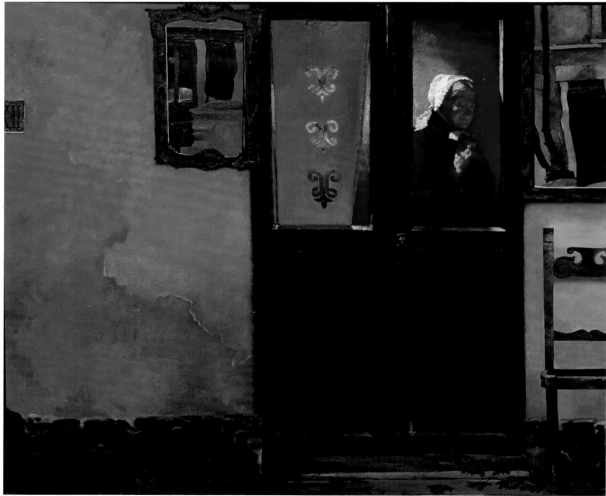

Возраст осени, 100×120cm, холст, масло, 2009г.
秋季年龄，100×120cm，麻布，油彩，2009 年

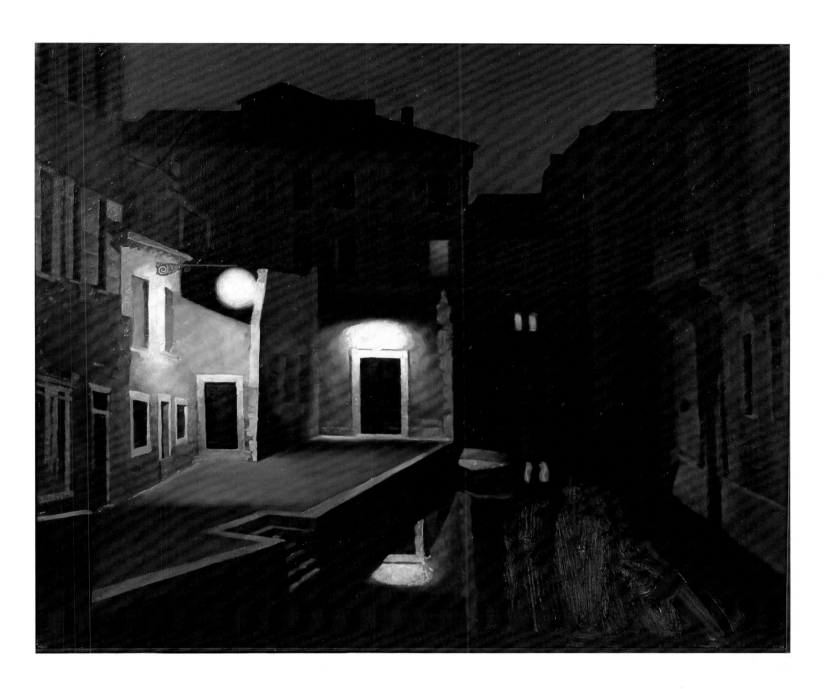

Ночь, 100×120cm, холст, масло, 2009г.
夜晚，100×120cm，麻布，油彩，2009 年

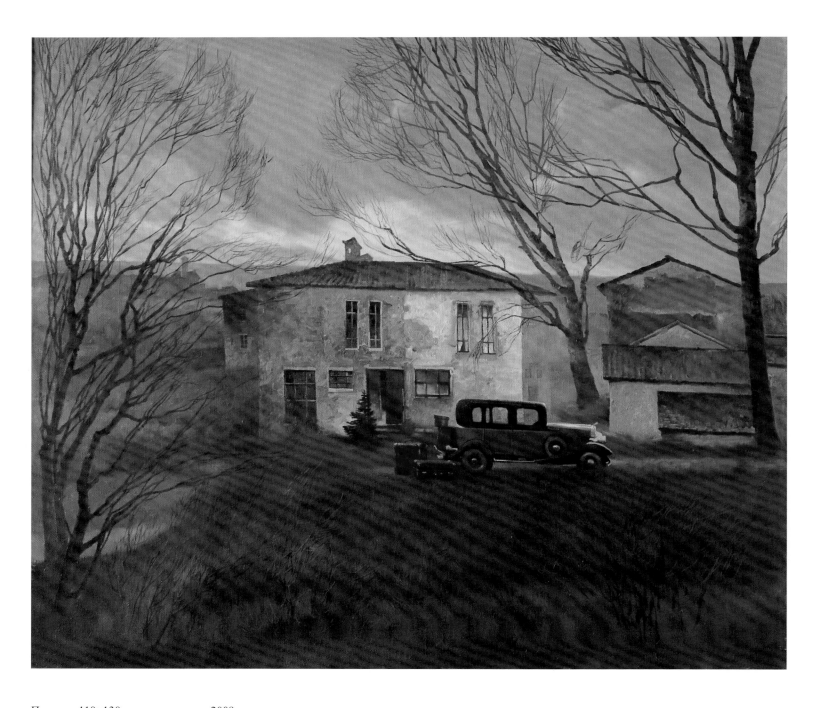

Переезд, 110×130cm, холст, масло, 2009г.

搬迁，110×130cm，麻布，油彩，2009 年

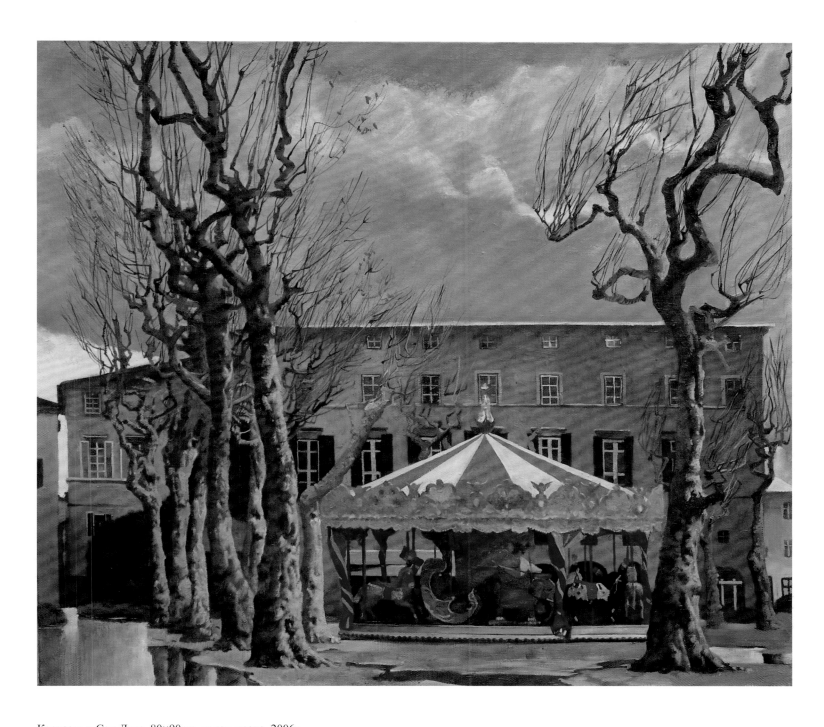

Карусель в Сан-Луке, 80×90cm, холст, масло, 2006г.
圣卢卡的旋转木马，80×90cm，麻布，油彩，2006 年

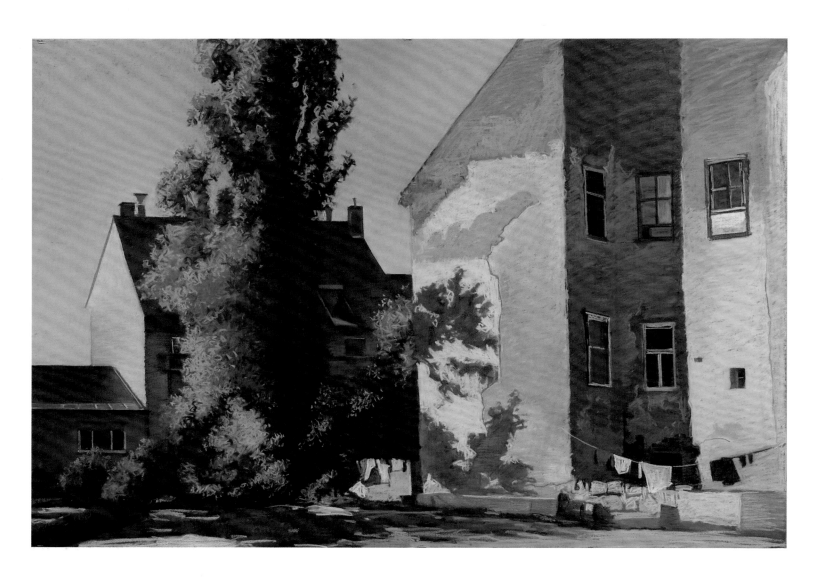

Дворик в Будде, 70×100cm, бумага, пастель, 2009г.
布达小院，70×100cm，纸，色粉，2009 年

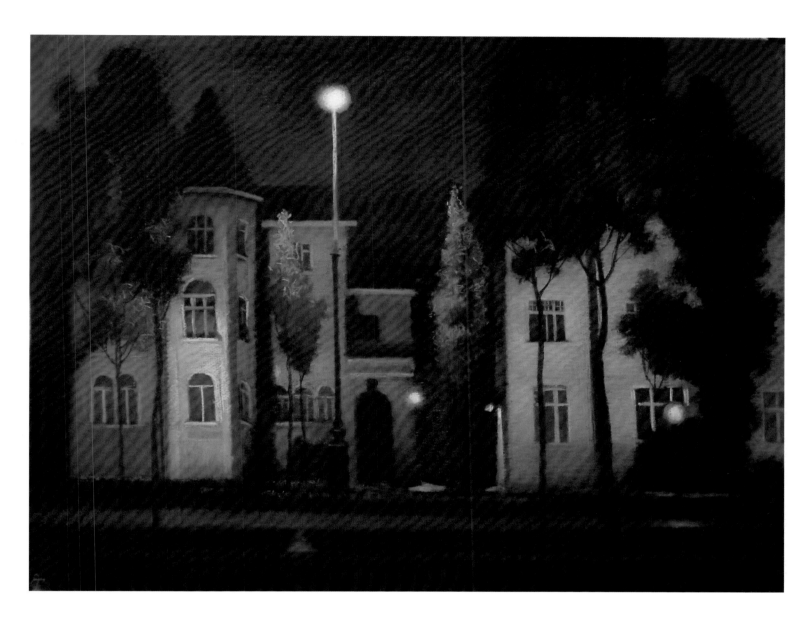

Ночь, 50×65cm, бумага, пастель, 2009г.
夜晚，50×65cm，纸，色粉，2009 年

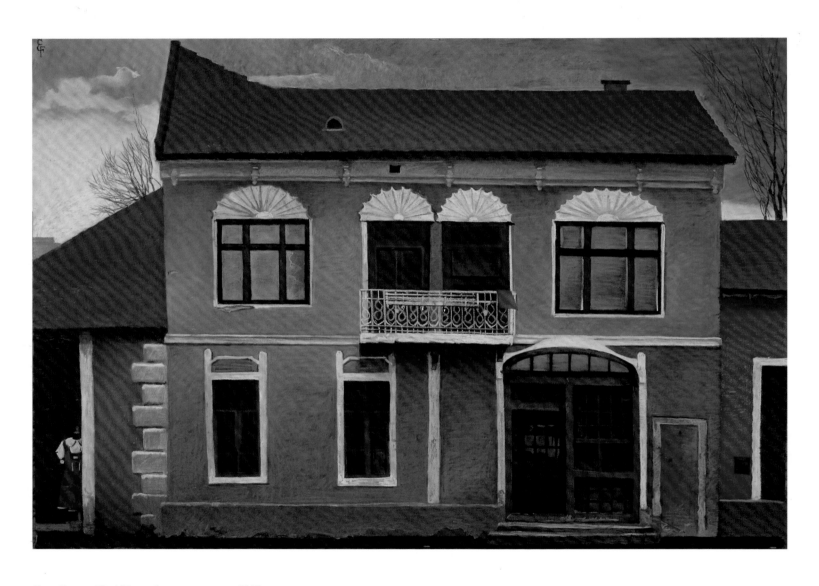

Синий дом, 70×100cm, бумага, пастель, 2009г.
蓝房子，70×100cm，纸，色粉，2009 年

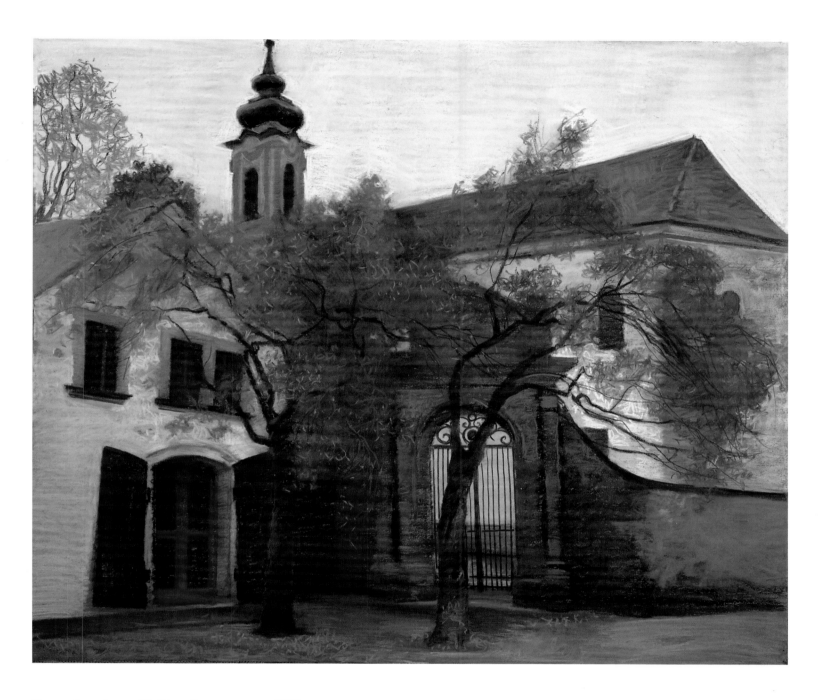

Храм в Сент-Андре, 60×70cm, бумага, пастель, 2009г.
圣安德烈的教堂，60×70cm，纸，色粉，2009 年

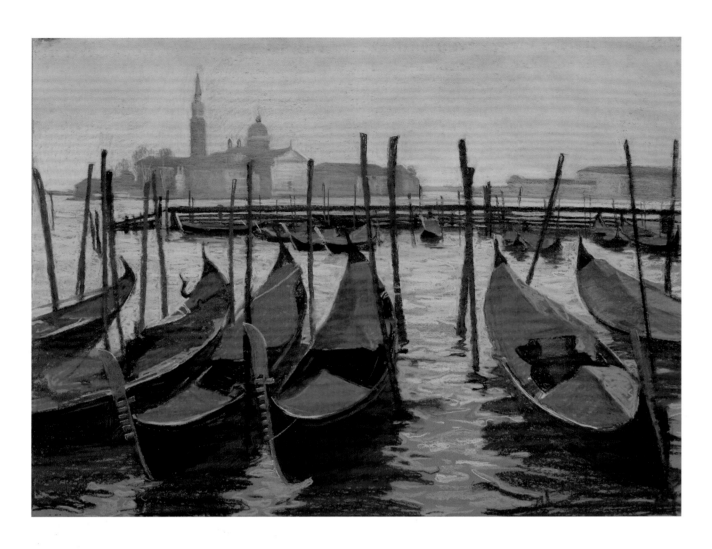

Гондолы, 50×65cm, бумага, пастель, 2008г.
威尼斯游船，50×65cm，纸，色粉，2008 年

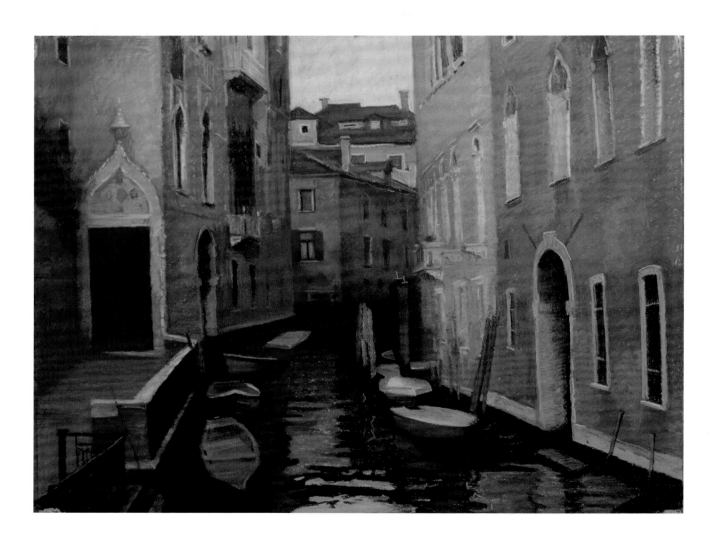

Канал в Венеции, 50×65cm, бумага, пастель, 2008г.
威尼斯河道，50×65cm，纸，色粉，2008 年

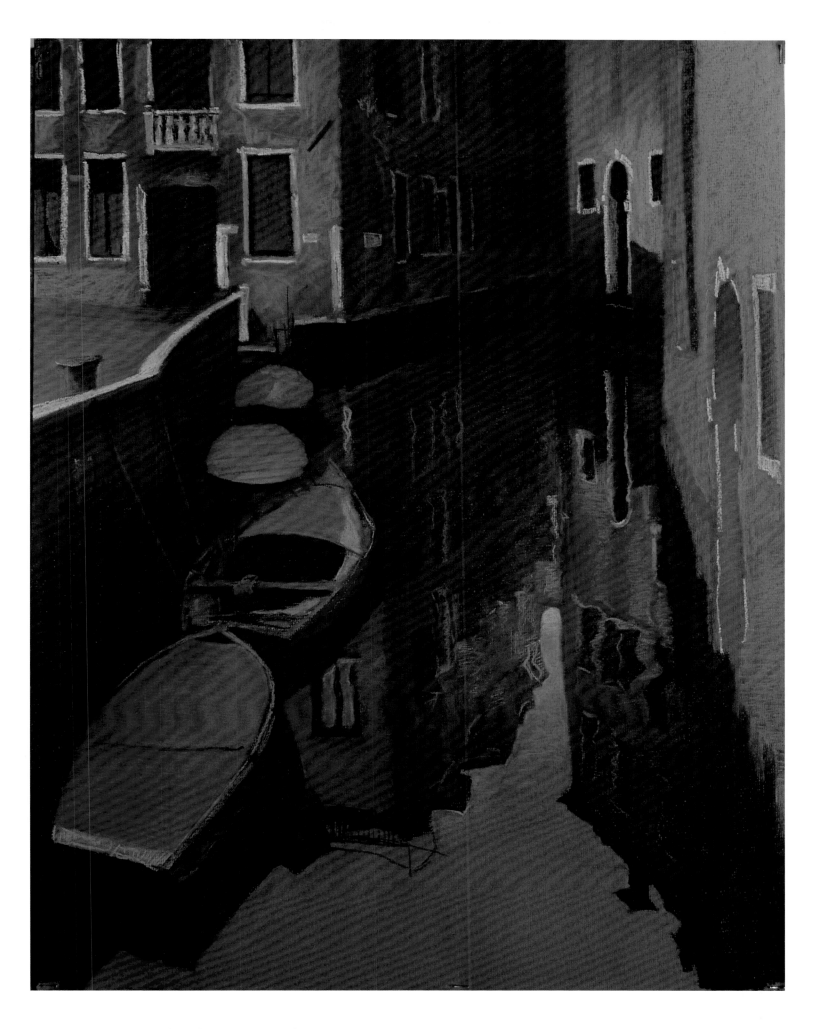

Отражение, Венеция, 65×50cm, бумага, пастель, 2009г.
倒影，威尼斯，65×50cm，纸，色粉，2009 年

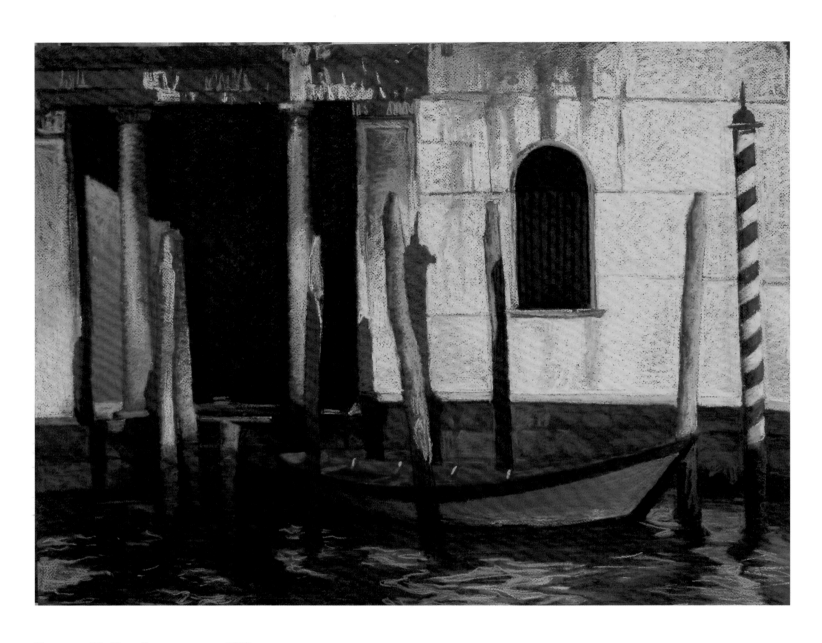

Пристань, 50×65cm, бумага, пастель, 2008г.
码头，50×65cm，纸，色粉，2008 年

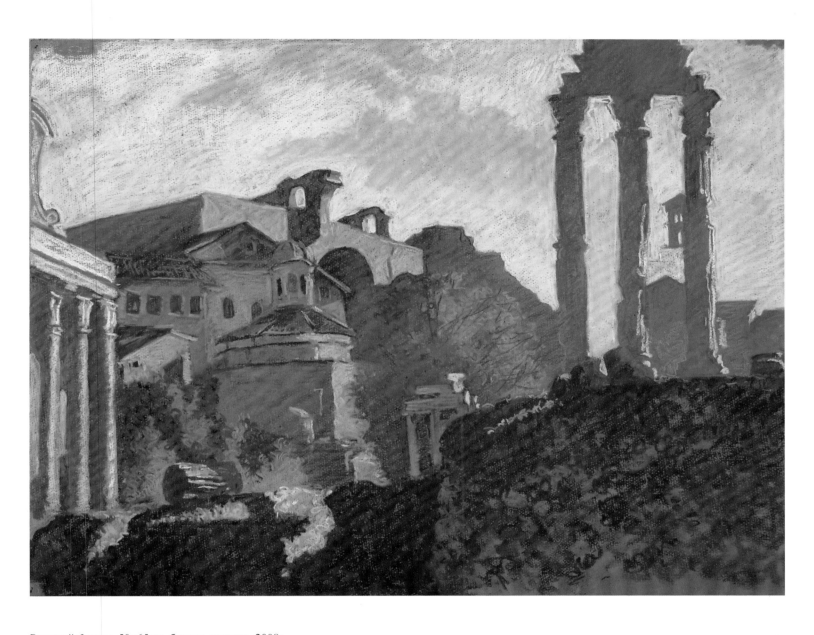

Римский Форум, 50×65cm, бумага, пастель, 2008г.
古罗马广场，50×65cm，纸，色粉，2008 年

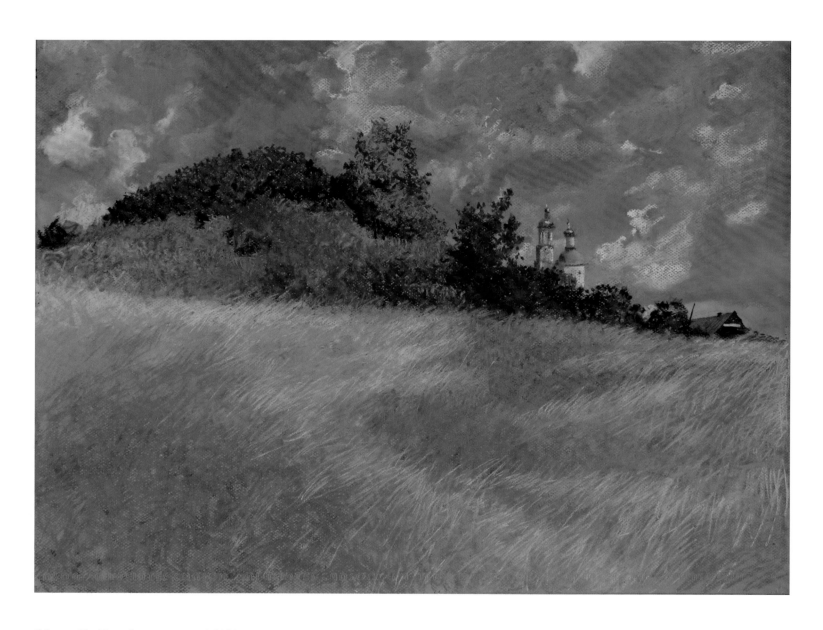

Облака, 50×65cm, бумага, пастель, 2009г.
云，50×65cm，纸，色粉，2009 年

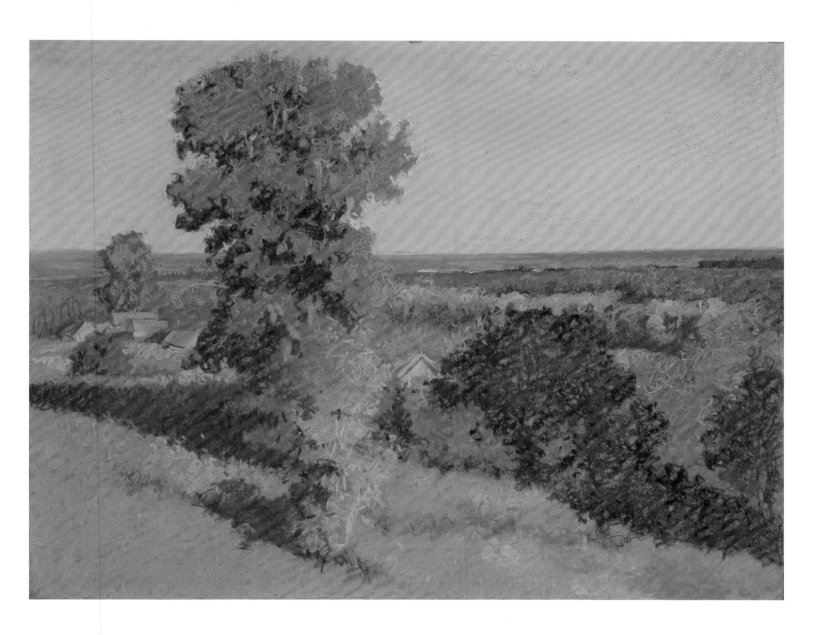

Последний луч, 50×65cm, бумага, пастель, 2007г.
最后一束光，50×65cm，纸，色粉，2007 年

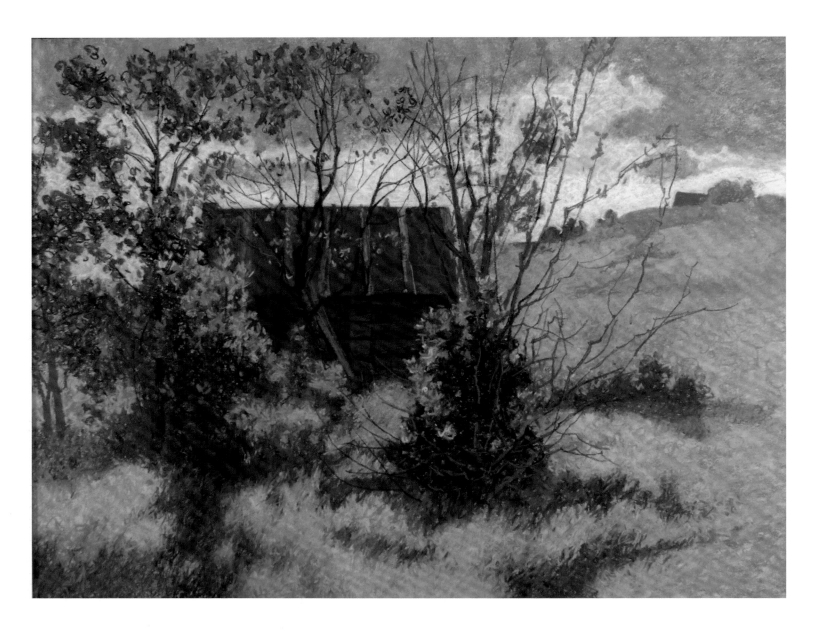

Баня, 50×65cm, бумага, пастель, 2004г.
浴室，50×65cm，纸，色粉，2004 年

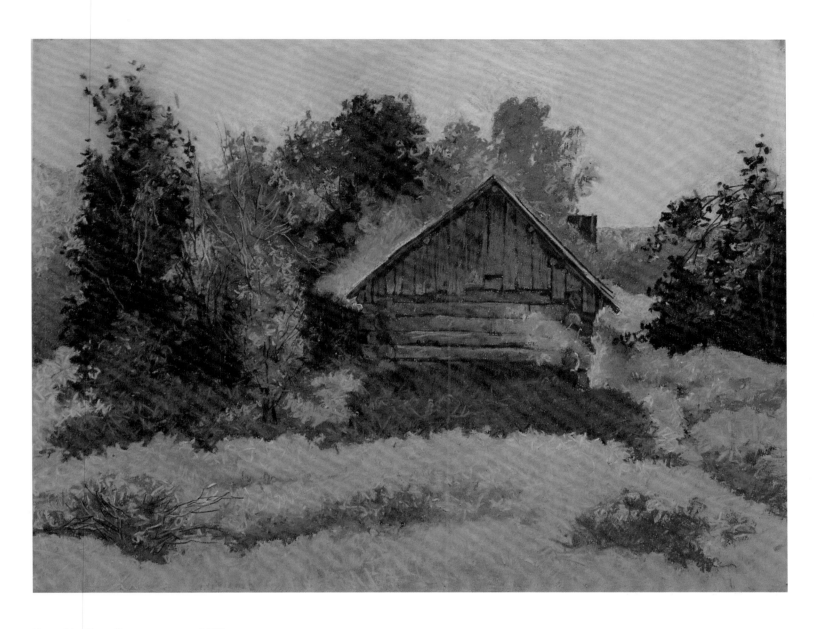

Баня, 50×65cm, бумага, пастель, 2008г.
浴室，50×65cm，纸，色粉，2008 年

Бани, 50×65cm, бумага, пастель, 2009г.
浴室，50×65cm，纸，色粉，2009 年

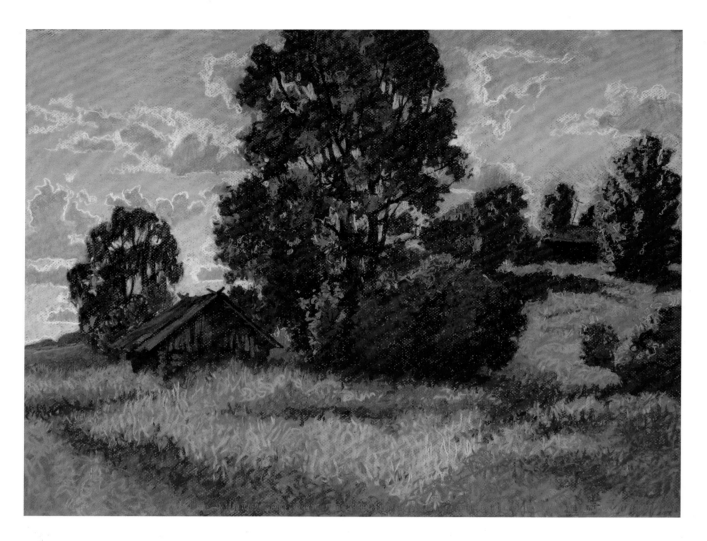

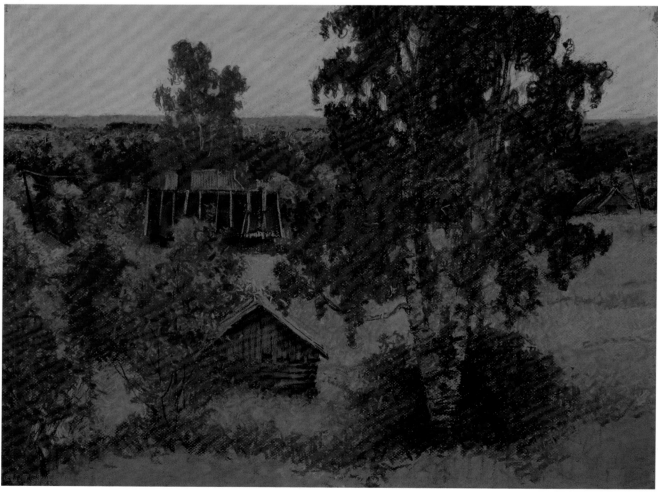

Сумерки, 50×65cm, бумага, пастель, 2006г.
黄昏，50×65cm，纸，色粉，2006 年

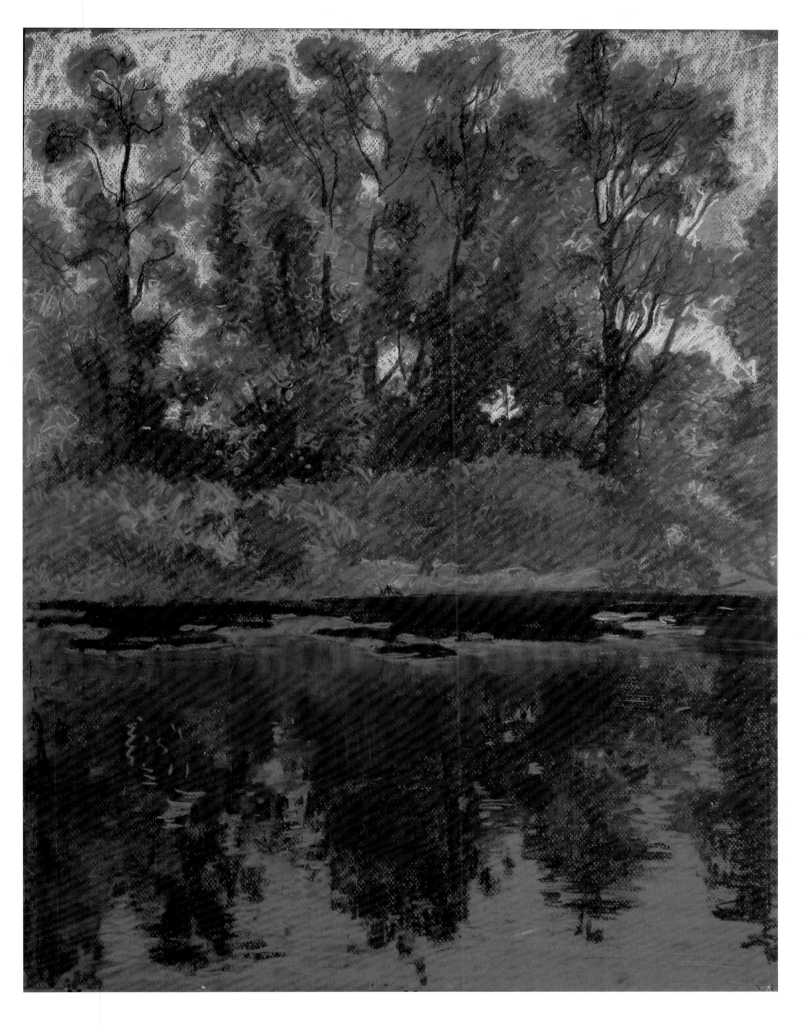

Отражение, 65×50cm, бумага, пастель, 2008г.
倒影，50×65cm，纸，色粉，2008 年

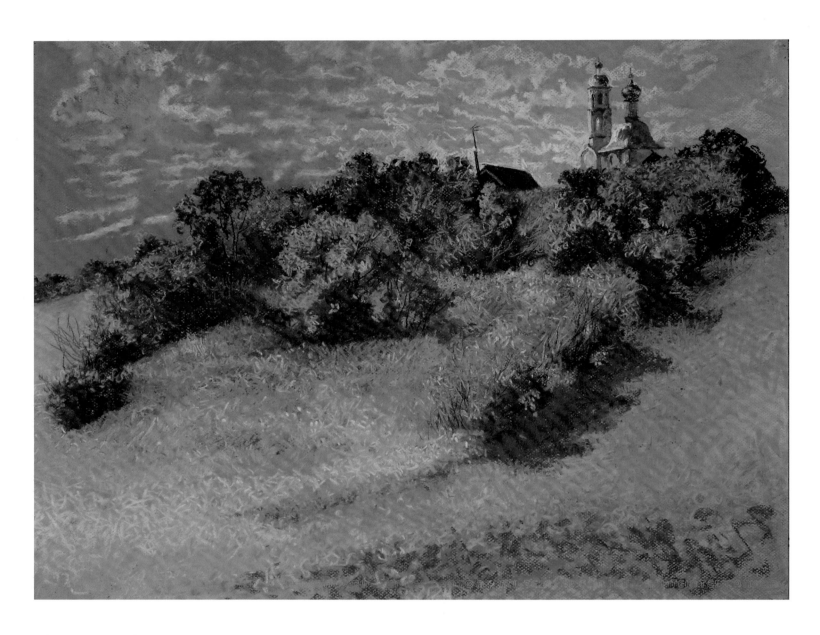

Облака, 50×65cm, бумага, пастель, 2009г.
云，50×65cm，纸，色粉，2009 年

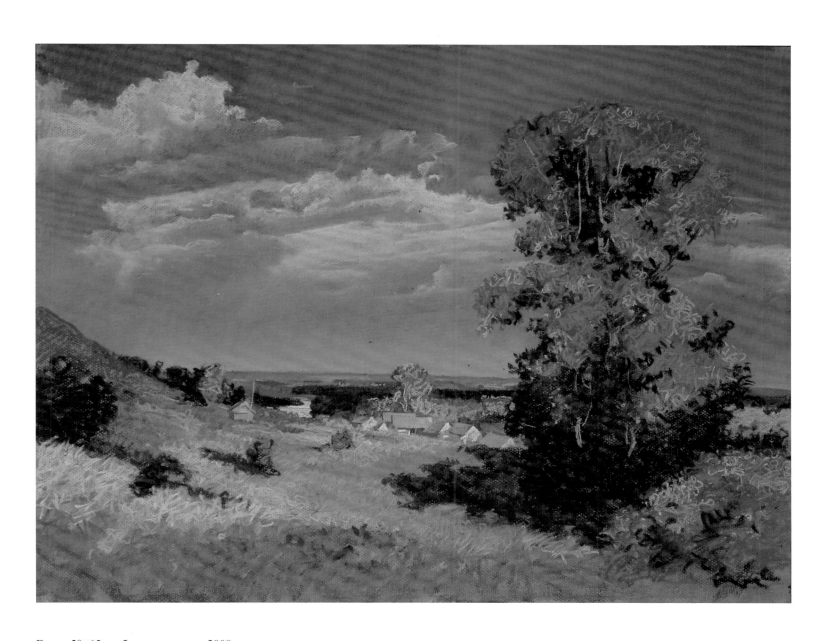

Гроза, 50×65cm, бумага, пастель, 2008г.
暴风雨，50×65cm，纸，色粉，2008 年

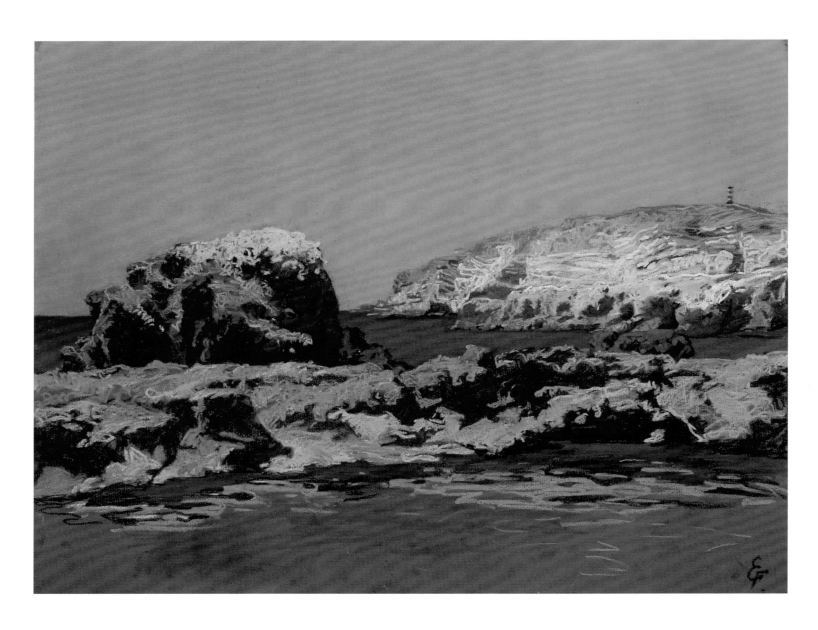

Голубая бухта, 50×65cm, бумага, пастель, 2008г.
深水湾，50×65cm，纸，色粉，2008 年

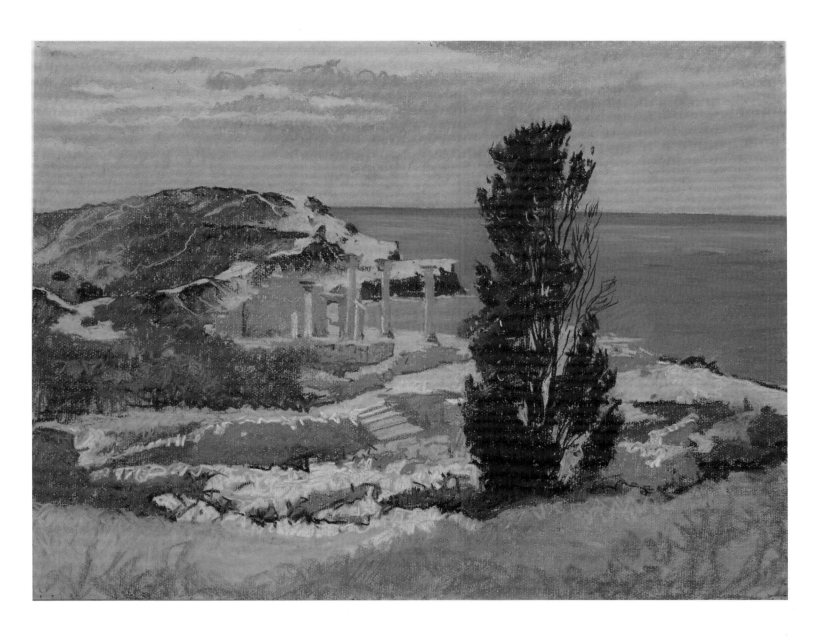

Херсонес, 50×65cm, бумага, пастель, 2008г.
赫尔松涅斯，50×65cm，纸，色粉，2008 年

Список работ

目 录